運動次文化

修羅場

REFRACT 著

非凡出版

序一

　　REFRACT 是 2017 年幾位年輕同事創立的品牌，嘗試從另類文化角度，切入國際關係，而這本書，便是由 REFRACT 和本地運動文化雜誌《運動版圖》之間的合作計劃衍生出來。由 2018 年到現在，REFRACT 於《運動版圖》持續推出專欄，主題遊走於文化、運動和國際關係之間，而這本書，一部分是雜誌專欄的結集，同時也收錄了全新文章。

　　國際關係無處不在，運動場更是國際關係大放異彩的場地。以奧運為例，這個國際規模最大的運動會向來都是世界各國展示國力和公開表態的場域，因此不同國家都會爭相競逐主辦權，而奧運歷史上，更多次發生有組織抵制活動。

　　1936 年柏林主辦奧運，而希特勒早於 1933 年上任德國總理，當時世界各國已開始質疑參與由納粹德國主辦的奧運有否不妥，但最終大家不為所動，只有西班牙和蘇聯抵制奧運。1954 年，國際奧委會公開為當年選擇德國主辦奧運而道歉。

　　1980 年莫斯科奧運，美國以 1979 年蘇聯入侵阿富汗為由，帶頭抵制蘇聯奧運，得到全球 50 個以上國家的支持，最終只得接近 80 個國家參與該屆奧運會；到 1984 年美國洛杉磯奧運，蘇聯和東方集團又集體抵制上述奧運，以報一箭之仇。

　　除了抵制奧運，頒獎台亦是示威的經典場地。1968 年墨西哥奧運，美國黑人運動員 Tommie Smith 和 John Carlos 在田徑 200 米比賽贏得金、銅牌後，在頒獎儀式中播放美國國歌期間，齊齊舉起戴

着黑手套的拳頭，直到國歌結束。他們這個向黑人人權致敬的行動，亦被視為近代奧運史上，運動員最早的政治示威。

2016 年，黑人美式足球球員 Colin Kaepernick 在賽前唱國歌期間，透過單膝跪地抗議對黑人的種族歧視，雖然引起全國爭議，但運動品牌 Nike 無懼批評，並任命他成為 Nike 代言人之一……

運動離不開政治、離不開國際關係，而運動品牌和運動潮流，當然也充分體現國際關係。曾經，意大利高級運動時裝，是年輕人的身份象徵；來自英國的足球流氓文化，主導了戰後年輕人社群；日本廉價運動鞋，更曾經是 Nike 的參考對象……REFRACT 透過討論不同運動品牌的歷史、發展和文化影響，多角度探索國際關係 —— 國際關係的世界，從來有趣和寬廣得很。

沈旭暉博士
國際關係學者 / GLOs 集團總裁

序二

生活 · 商業 · 政治

在賽事以外，除卻成績、獎牌、訓練，運動的另一面向是商業、潮流、生活。

對一般人來說，運動並非如生死存亡般的競爭，我們在螢幕上看到運動員的激情、為夢想拼搏的表現、球隊間爾虞我詐的張力⋯⋯這些都與我們距離較遠。我們接觸運動，更多是來自生活裏的點滴，如運動品牌的廣告、日常穿着的服飾球鞋，以至周末或放工後到運動場去出一身汗。

REFRACT 在《運動版圖》撰寫關於運動品牌的文章，屬於後者：商業、潮流、生活；但仔細琢磨，卻又不止於此，以下是一些近年撮要：

1. lululemon 市值 500 億美元，排名運動服裝品牌第三，僅次於 Nike 及 adidas。

2. 網球手拿度於賽事中戴着的腕錶是一隻 RICHARD MILLE，價值過百萬港元。

3. 2019 年，中國運動用品集團安踏收購芬蘭 AMER SPORTS，於是其旗下品牌 ARC'TERYX、Wilson、當初是法國品牌的 salomon 都被「收歸國有」。

4. 疫情時期，UNDER ARMOUR 及 new balance 都為美國大量生產口罩，逆市聘請大量員工，但沒有本土生產線的 Nike 則做不到，反映本土製造的重要性⋯⋯

REFRACT 疏理、側寫運動與商業及政治的關係，每期千餘字，通過不同品牌故事與大眾連結，每次閱後都會對一些品牌認識多一點點，儼如濃縮版的運動品牌史維基百科。

但這些故事與維基百科卻有根本的不同，那不同體現於其闡述故事的切入點。這些品牌故事其實離我們很遠，比螢幕裏的運動員離我們更遠；我們從螢幕及體育新聞報導中，尚且能夠從運動員的說話、表現中產生連結，但品牌只不過是一個商標、一對球鞋，品牌，其實更難引起我們的共鳴。可是，REFRACT 就是找到那微妙的切入點，例如上文提及的 RICHARD MILLE，這名貴手錶怎會與香港人、跟運動有關？事緣 2020 年 7 月，尖沙咀街頭發生搶劫案，一隻全球限量 50 隻、價值約 140 萬的名錶被搶，它就是於 2016 年發佈的 RM61。

名錶、本地劫案、運動員，三個完全無關的元素，REFRACT 猶如偵探般把線索連起，從而挖掘出一個個與運動有關的故事。每一期一個故事，這些故事像一扇扇窗戶，通過它，讓我們看見更廣更深的運動世界。

王展煒
《運動版圖》執行編輯

自序

關於運動次文化，我們說的其實是……

關於次文化……

次文化（subculture），又稱亞文化或非主流文化，沒有嚴格定義，反正世上沒有一個「次文化評級學會」，總之一切與主流文化有別的東西，都可以稱作次文化。

很多今天的主流文化曾經都是次文化，只要與同年代的人不同的東西，就可能是次文化。以穿搭為例，日本戰國時代在武士之間流行、不理會身份高低而穿着華貴衣服的「婆娑羅」（Basara）是次文化；就算是二戰結束後，年輕人在日本穿着學生制服以外的東西，或是只要穿着顏色不是黑色的西裝，就會被視為標奇立異和道德敗壞，然後因為影響社會秩序而被帶到警署。

在人人都穿西裝褲的時代，穿牛仔褲就是次文化；當然後來主流文化吸收牛仔褲後，穿牛仔褲就不是次文化了。不只是牛仔褲，曾經連 T-shirt 和 Biker 皮衣都是大逆不道的次文化，只不過是後來日漸常見，便成為了主流。

以紋身為例，曾經在罪犯間流行的紋身，後來在水手、士兵之間傳播，如今早已被視為一門藝術；雖然無可避免仍會有保守派人仕認為「紋身＝壞人」，但將來，保守派只會隨時代而消失，正如今天的我們不能理解，為甚麼當年會有人認為「穿牛仔褲＝壞人」一樣。

關於運動次文化……

有人可能疑惑，為甚麼現在的運動品牌要如此不務正業，將心力

放在潮流、音樂和文化產業上？ *THRASHER* 明明是滑板雜誌，為甚麼要出 T-shirt？Nike 作為運動業界龍頭，為甚麼要另闢蹊徑，開設走 Cyberpunk 路線的 Nike ACG？ adidas Originals 甚至曾與時裝設計師 Daniëlle Cathari 合作，推出運動風西裝⋯⋯運動品牌都不像運動品牌了，但這樣有錯嗎？有人認為「運動歸運動，政治歸政治」，事實上，運動不只是運動，而且是科技、音樂、潮流 —— 運動更是文化。

從運動，我們可以看到歷史和文化的變遷。當我們由現在大熱的 Pharrell Williams 與 Kanye West，回望昔日拿着 adidas Superstar 在台上高唱 *My Adidas* 的 Run-DMC 時，我們可以了解運動如何成為 Hip Hop 文化的一大推手；當我們回望戰後英國的足球流氓幫派，再看看現在穿着 FRED PERRY 的文青，便知道他們未必清楚 FRED PERRY 在當日其實是一個代表工人階級抬頭、基層市民在社會掙扎的抗爭品牌。

關於修羅場⋯⋯

張愛玲說過，「衣服是一種語言，隨身帶着的袖珍戲劇。」時至今日，很多人希望說自己的語言，並透過服裝，張牙舞爪地宣揚自己的存在，而時尚品牌的工作，就是成為這些熱愛時尚的人的語言。

經營一個品牌，背後可以有很多故事。有些品牌誕生不久後消失，有些品牌名字相同，經營的業務卻天差地別，有些品牌卻能多年來一直堅持初衷，一直存在於世上 —— 在這個競爭如此激烈的時尚修羅場裡，品牌為求生存，都要尋找一個細小而精確的領域，從中尋找發展的空間，而你每一次消費，都是決定哪些品牌可以存活下來的投票。

目錄

Chapter 01
運動龍頭爭奪戰

Nike 冷知識

adidas 冷知識

第三方勢力

Chapter 02
運動次文化

Chapter 03
那些年的運動明星

那些年的運動明星

Chapter 04
香港：品牌鬥獸場

香港作為世界跳板

Chapter

01

運動龍頭爭奪戰

Nike 冷知識

你知道 Nike 是甚麼意思嗎？ Nike 其實就是希臘神話勝利女神的名字。

Nike 前身是 Phil Knight 於 1964 年成立、以代理日本的 Onitsuka Tiger 球鞋起家的藍帶體育公司（Blue Ribbon Sports），日後他們與 Onitsuka Tiger 關係惡化，Phil Knight 決定自立門戶，創辦一個全新的運動品牌。當時他聘請了一位仍然在學的平面設計大學生設計了沿用至今的標誌性 Swoosh 標誌，而琅琅上口的新名字 Nike 則是由設計師 Jeff Johnson 以代表勝利的希臘神話女神 Nike 為靈感命名而成的。

唔怕生壞命，最怕改壞名，以勝利女神為名的 Nike，就改了一個名副其實的名字。在創辦十多年後，它竟急起直追，以後起之秀的身份擊敗世上所有品牌，成為運動業界的龍頭……

Nike 如何取代 adidas 成為
世界運動龍頭？

走在街上，誰不是穿着印有一剔的球鞋？但假如時光倒流 50 年，你最多只能看到一街的 adidas，因為在半個世紀前，adidas 紅透半邊天的那個年代，Nike 仍未出現於世上。

現在，Nike 早已成為運動界龍頭，市場佔有率一直在 15% 左右，位居第二名的 adidas，佔有率則有 10% 左右；但計算市值的話，2020 年尾，Nike 市值已接近 1,700 億美金，adidas 市值卻只得 600 億美金左右，連一半都沒有。

是甚麼時候開始，adidas 由高處墮下？或者問，Nike 是在甚麼時候突圍而出？

由鬼塚之虎說起：沒有 Onitsuka Tiger 就沒有 Nike

近年，你可能發現街上多了不少 Onitsuka Tiger 球鞋的蹤跡，你以為是某個新晉品牌嗎？那就錯了，因為 Onitsuka Tiger 是傳統日本運動老牌，而 Nike 當年只不過是 Onitsuka Tiger 的轉世靈童，要不是有 Onitsuka Tiger，世上根本不會有 Nike。

1949 年，日本商人鬼塚喜八郎創辦 Onitsuka Tiger，開始在戰後日本製作運動鞋，最早期的公司名稱，是以姓氏鬼塚（Onitsuka）加上老虎而成的 Onitsuka Tiger；到了 70 年代，Onitsuka Tiger 和另外兩間企業合併，成為今天我們見到的 ASICS。ASICS 的意思，是品牌的拉丁文格言：*Anima Sanaln Corpore Sano*，意思即是「健全的心靈源自健康的體魄」。

鬼塚喜八郎選用老虎作品牌象徵，是因為他欣賞老虎堅毅、敏捷、勇敢的特性，以及作為亞洲百獸之王的身份；品牌格言亦是對日本年輕人的願景。事實上，日本戰後不只物理上被破壞得頹垣敗瓦，人民的心理亦受傷不少，日本人昔日相信的一切價值，包括天皇、軍隊、神道信仰，以及國家社會體制，全都因為戰敗而崩潰。

鬼塚喜八郎相信，運動的力量足以改變身心靈，於是建立 Onitsuka Tiger 這個日本歷史最悠久的運動鞋品牌，希望從底層產業建立全民運動基礎，繼而向上推進並在全日本推廣運動。

畢竟，當時世界上的運動品牌龍頭，是同樣於 1949 年創立、來自德國的 adidas。對日本平民而言，adidas 簡直貴得不可能負擔。要發展運動，先要有運動鞋可穿 —— 日本人需要有本土的運動鞋。

戰後日本百廢待興，但因為韓戰爆發，日本作為美國在亞洲最重要的盟友，製造業自然得到無數機遇，在戰後極速復興。Onitsuka Tiger 就是特殊國際大環境的其中一個受惠者。

早期令 Onitsuka Tiger 嶄露頭角的事件，是 1951 年的波士頓馬拉松。當年日本跑手田中茂樹竟破天荒奪冠，成為首位波士頓馬拉松的日本裔冠軍，他穿在腳上的，正是 Onitsuka Tiger 跑鞋，頓時令品牌聲名大噪。

由於 Onitsuka Tiger 的主要競爭者，也就是貴得離譜的德國運動品牌 adidas，因此隨即有人在相對廉價的 Onitsuka Tiger 中嗅出商機，其中一位就是 Nike 創辦人 Phil Knight。

Nike：日本跑鞋的山寨大作

Phil Knight 相信，正如廉價的日本相機能夠挑戰高價的德國相機，廉價的日本運動鞋同樣可以挑戰德國運動鞋。

Phil Knight 從大學畢業後，立即前往日本與 Onitsuka Tiger 談合作，並成功將其引入美國。1964 年，Phil Knight 創辦的藍帶體育公司（Blue Ribbon Sports）已是 Onitsuka Tiger 在美國西岸的獨家代理商。

1960 年代，Onitsuka Tiger 更一度成為美國市場佔有率最大的運動鞋品牌，但後來 Phil Knight 與 Onitsuka Tiger 鬧翻，兩個品牌於是分道揚鑣。1971 年，Phil Knight 決定以新名字繼續行走江湖，靠着代理 Onitsuka Tiger 建立的基礎，以及生意伙伴 Bill Bowerman 以橡膠倒入鬆餅機而製成的鬆餅鞋底（Waffle sole）新技術，終於在 1974 年推出 The Waffle Trainer，不久便成為了美國最暢銷的運動鞋。

Onitsuka Tiger 啟發了 Nike，但 Nike 比前者走得更遠，甚至超越開山祖師 adidas，成為當今的國際運動品牌龍頭大佬。Nike 的龍頭地位，未來有人能動搖嗎？

UNDERCOVER x Nike：
為甚麼要重推 40 年前的
Daybreak 跑鞋？

　　"We make noise, not clothes"，2019 年 6 月，潮牌 UNDERCOVER 一張在 instagram Story 上發表的敏感照片，實踐了品牌創辦人高橋盾一貫反建制的 Punk 仔叛逆精神，但亦因此引起軒然大波。UNDERCOVER 在中國內地受到猛烈抵制，除了在網購平台下架，亦有不少潮流人士聲言罷買。

　　塞翁失馬焉知非福，事件同樣令 UNDERCOVER 這個相對過氣的裏原宿品牌重新走入港人視野，正好當時 UNDERCOVER 和 Nike 合作推出以經典跑鞋 Daybreak 為靈感的聯乘鞋款，引來大批港人搶購。

　　一切是早有預謀還是純屬巧合？實在不得而知，但有趣的是，為甚麼他們要重推這款 70 年代的舊鞋款？

Old is the New Black：「貪新忘舊」倒不如相信「新不如舊」

　　踏入後現代社會，我們已經不再有新的創作，現有的創作，全都是以舊創作拼湊而成 —— 在現在的時尚界，舊物更加是一切。

古着是時尚界永恒的靈感來源，甚至直接到二手市場尋找古着加以改造製成新作品的品牌亦大有人在。那些有歷史的品牌，都樂此不疲地重推自己的舊作品：CONVERSE 力捧 Chuck Taylor 1970，adidas 則讓誕生超過半世紀的 Stan Smith 和 Superstar 復活，他們的成績都極為驕人，Nike 當然也想在這個懷古的世代分一杯羹。

Nike 是現時運動界的龍頭，但和它的主要競爭對手相比，誕生在六七十年代之交的 Nike 其實是相當年輕的品牌。1964 年，田徑運動員 Phil Knight 和他的教練 Bill Bowerman 合力創辦藍帶體育公司，將我們上篇提及過的日本運動鞋 Onitsuka Tiger 代理到北美市場，後來他們和 Onitsuka Tiger 關係轉差，便決定自立門戶，自行研發運動鞋。

1972 年，他們以我們現在熟悉的 Nike 之名重出江湖，打響頭炮的設計，就是與別不同的窩夫鞋底。

Daybreak 和它的窩夫鞋底

談起 Nike，不少人都會先想到 Air 系列，但在鞋底注入空氣的 Air 墊成為 Nike 的看家本領前，其實窩夫鞋底才是 Nike 球鞋的必備要素。顧名思義，窩夫鞋底的靈感真的是從窩夫而來的。

1972 年，已經成為 Nike 聯合創辦人的 Bill Bowerman 在家中吃窩夫期間，靈機一觸想到用窩夫機來製作球鞋鞋底，於是便出現了日後所有窩夫鞋的雛型 —— Moon Shoe。之所以有月球鞋之名，有人認為單純是為了紀念 1969 年登月的太空人，亦有人説是因為它在地上留下的足跡令人聯想起月球表面，無論如何，這種跑鞋的鞋底有如窩夫一般的方格，有助跑者抓緊地面，從而跑得更快 —— Bill Bowerman 深信，它能夠改變運動鞋世界。

Bill 的伙伴 Phil 看中了 1972 年慕尼黑奧運的機會，親自將這款 Moon Shoe 推介給奧運跑手；後來，Nike 更推出了供大眾購買的 Oregon Waffle 和後繼鞋款 Waffle Racer。嶄新的科技讓市場驚訝，加上愈來愈多運動員願意嘗試轉用 Nike，很快便讓 Nike 和它的窩夫鞋打響了名堂。

1979 年推出的 Daybreak，可以說是窩夫鞋的最後一擊。Nike 由 1972 年起推出的各種窩夫鞋，可以說是萬變不離其宗；而在 Daybreak 之後，再也沒有特別具象徵性的窩夫鞋出現；到了 1987 年，以 Air 氣墊顛覆運動產業的 Air Max 1 推出後，屬於舊時代的窩夫鞋只能暫時退場了。

 Moonshoe　　 Daybreak

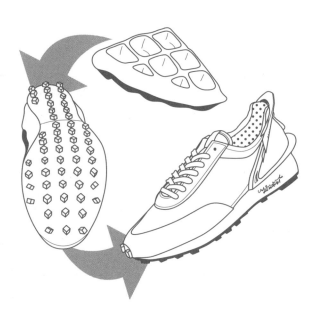

以聯乘帶風向，今後會是舊球鞋的時代嗎？ ━━━━━━━━

　　窩夫鞋在 80 年代暫時退場，現時又回來了，Nike 找來 UNDERCOVER 推出聯乘 Daybreak，可以算是 Daybreak 復出的頭炮；現時仍然炒作得如火如荼的 sacai x Nike 聯乘球鞋，雖然是 LDV 而不是 Daybreak，但兩者的差異微乎其微，而最重要的經典窩夫鞋底更是必不可少。

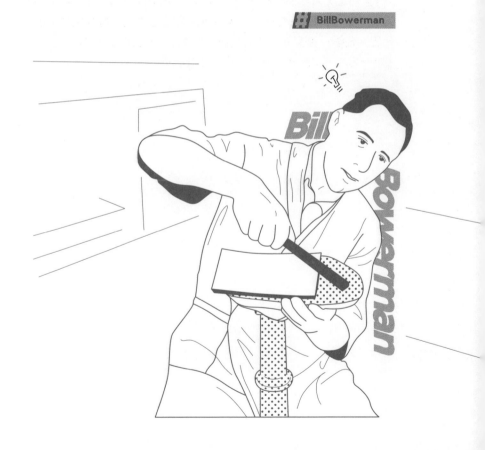

正當 Air 系列市場早已飽和，也是時候將一些被大眾遺忘的舊球鞋重新推出市場。Nike 以聯乘「帶風向」，帶動整體 Daybreak 慣性銷量；但畢竟不是人人都買得起或買得到限量而又天價的聯乘球鞋，於是買不到的群眾，有不少便會退而求其次購買一般版的 Daybreak。Nike 當然正密鑼緊鼓推出其他版本和配色的 Daybreak，相信今後也陸續會有不同窩夫鞋重出江湖。

古物是有價值的，甚至可能是你難以想像的高價。最初生產的 Moon Shoe 只有 12 對，其中 11 對都曾被運動選手穿過，剩下唯一沒有被任何人穿過的那對 Moon Shoe 流傳到現在，在 2019 年 7 月被加拿大富商兼球鞋收藏家 Miles Spencer Nadal 以約港幣 340 萬元從拍賣行購入 —— 雖然仍是比不上香港一個住宅物業的價錢，不過，「那只是一對鞋而已」這類想法，也是時候要拋棄了，因為一對鞋，從來都不只是一對鞋那麼簡單。

為甚麼說 Nike ACG
是 ACRONYM 理想代替品？

買不起 ACRONYM，改買 Nike ACG 也不錯？

由亞裔設計師 Errolson Hugh 創辦的獨立品牌 ACRONYM，在 Cyberpunk* 機能服業界早已上了「神枱」，其產品價格更高得一般人難以想像。2020 年 4 月，ACRONYM 與日本遊戲《死亡擱淺》合作將遊戲服裝實體化，外套定價 1,900 美元還是在一天內售光。

相信就算定價 1,900 港幣，也不是人人能下決心入手。幸好 Errolson Hugh 除了 ACRONYM，還經常與大品牌合作，如 STONE ISLAND 副線 Shadow Project，還有 ARC'TERYX 副線 Veilance，但 STONE ISLAND 和 ARC'TERYX，本來就不是甚麼親民的品牌⋯⋯

不要緊，我們還有 Nike ACG。借助 Nike 擁有的全球龐大資源，Errolson Hugh 得以將他的創意以相對低廉的價格普及開去。人人擁有 Cyberpunk 機能服，似乎再也不是夢？

Nike ACG：用來登山的 Nike

籃球是 Nike 的根基，但時代不斷變化，Nike 也要以其他運動迎合潮流。過去，Nike 創立不少為其他運動而設的副線，例如 2002 年的 Nike SB，還有 1991 年誕生，以登山及戶外運動為主軸的 Nike ACG。

Nike ACG 前身是 80 年代的 Nike Hiking，ACG 代表 "All Conditions Gear"，也就是適合全天候環境的運動裝備，考慮用家身處野外，隨時需要面對大雨強風而設的機能副線。在 Nike ACG 剛創辦的全盛時期，甚至足以和 THE NORTH FACE 及 patagonia 等戶外老牌爭一席位。

年輕人穿成登山的樣子，不一定打算登山。90 年代登山熱潮出現，讓從不打算登山的人也會在日常穿上登山裝備，Nike ACG 也乘着時代急速發展；踏入 2000 年代，當熱潮消失後，Nike ACG 便陷入低潮，畢竟誰又會相信資歷較淺的 Nike 在山上真的可靠？真正熱衷登山的人，還是只會買 THE NORTH FACE 和 patagonia 等歷史較長的戶外品牌。

Nike ACG 回歸：Cyberpunk 的熱潮及退潮？

有見於機能服潮流重現，2014 年，Nike 邀請 ACRONYM 創辦人 Errolson Hugh 將 Nike ACG 系列重啟。Errolson Hugh 也大刀闊斧改革 Nike ACG：他放棄登山必須的鮮艷顏色（顏色鮮艷才能被搜救隊發現），改為以黑和灰等為主色，並將穿着 Nike ACG 的目標環境由戶外改為都市，簡單地講，就是改為 Errolson Hugh 最擅長的範疇——Cyberpunk。

於是，Nike ACG 彷彿成了 ACRONYM 廉價版，這樣真的好嗎？可能有點悶，但消費者買帳。Errolson Hugh 加入設計團隊後，Nike ACG 由谷底反彈起死回生，成為今天 Nike Lab 的主力之一。

到了 2018 年，Errolson Hugh 宣佈結束與 Nike ACG 4 年的合作關係。4 年說長不長，說短不短，本來這種合作計劃就不會長久，只要雙方達成目的，就有完結的一天。對 Errolson Hugh 而言，目的是借助 Nike 名氣和資源來提升個人和 ACRONYM 的知名度；對 Nike 而言，只要能重啟這個沉寂已久而又有龐大潛力的副線，便算成功。

最令人無奈的是，自 Errolson Hugh 離開後，2019 年的 Nike ACG 決定以「復古登山」重新定位，並以 90 年代的 Nike ACG 為設計靈感，大量使用紫色、粉藍色等鮮艷色系，也就是說，新生 Nike ACG 放棄 Errolson Hugh 建立的一切，重返原點，重返那個讓 Nike ACG 失敗的原點⋯⋯

NikeACG　　**# hiking**

潮流就是風水輪流轉，2020 年是復古和登山的年份，於是，Nike ACG 又還原基本步。2014 至 2018 年的 Nike ACG，大概是最適合用來取代 ACRONYM 的代替品，那時的 Nike ACG，價格相宜又不失 Cyberpunk 風格。

　　現在的 Nike ACG，某程度上仍保有 Errolson Hugh 的痕跡；買不起 ACRONYM 的人，還是可以多個選擇，但假如，你能在古着店幸運找到 Errolson Hugh 時代的 Nike ACG，那就不要猶豫了。

＊Cyberpunk

　　Cyberpunk 一詞，最早出現於美國作家 Bruce Bethke 在 1980 年創作、1983 年出版的同名短篇小説 *Cyberpunk*，這個詞可被翻譯為數碼龐克或電子龐克，但更理想的做法是保留原文不翻譯。

　　早於 Cyberpunk 這個詞語出現前，已有不少科幻作品可被「逆向歸類」為 Cyberpunk，例如美國科幻小説作家 Philip K. Dick 於 1968 年出版的《機械人會夢見電子羊嗎？》（*Do Androids Dream of Electric Sheep?*），這本小説被改編為 1982 年電影《銀翼殺手》（*Blade Runner*），自從電影一出，便成為了 Cyberpunk 當中的殿堂級經典。

　　那究竟，Cyberpunk 是甚麼？Don't try to understand it. Feel it. Cyberpunk 的題材，往往圍繞未來人類的 "High Tech, Low Life" 生活——科技進步了，但生活有進步嗎？沒有，未來世界，只會貧者愈貧富者愈富，生活在 Cyberpunk 世界裏，除了社會上最富有的一群人外，誰都得不到幸福……咦？現實與創作，其實只有一線之隔。

ACRONYM Cyberpunk

adidas 冷知識

　　adidas 這名字，是 adidas 還是 addidas？看似無聊的問題，卻難倒世上不少人。不少網民堅稱，世界第二大運動品牌的名字，是有三個 d 的 addidas，因此發音才會像 Add 一樣，這群人認為，一切都是曼德拉效應（Mandela Effect）的影響，才讓人在不知不覺間，刪改一個 d 字，令 addidas 成了 adidas⋯⋯

　　也許在平行時空，adidas 的名字會是 addidas？也許在某一個宇宙，adidas 有能力超越 Nike，成為真正的運動老大哥？adidas 於 1949 年成立，前身更可追溯至 1918 年成立的達斯勒兄弟鞋廠（Schuhfabrik Gebrüder Dassler），從其過百年的歷史看來，當然可以被視為運動世界老大哥，但歷史悠久亦不代表成績驕人，自從 Nike 創辦後，adidas 的鋒芒便被漸漸蓋過，一直屈居於 Nike 身後當個萬年老二。

　　不過，adidas 憑着其歷史和文化底蘊，仍有能力吸引一群死忠，對執着品牌的人而言，既不會將 adidas 和 Nike 混搭（大忌），更會熟悉 adidas 的故事——adidas 幫派的勢力，至今仍然頑強。

adidas 與 PUMA：
半年紀的兄弟相爭與終結

看一個人的穿搭，有時候應該從鞋着手，那是因為衫褲搶眼，只有鞋最易忽略。假如連鞋的選擇也認真看待，那就反映對方重視細節和服飾背後的文化，也能反映他的意識形態。

要談下去的話當然沒完沒了，以下就是一些粗略的刻板印象：穿皮鞋的人相對斯文，而皮鞋自然也有分為 Dr. Martens（搖滾中帶點叛逆）、Chelsea boot（優雅中帶點叛逆）、雕花鞋和牛津鞋等；運動鞋的差距也不少：穿 Vans 的就是街頭滑板小子，穿冷門球隊籃球鞋的人多半有看 NBA，穿 Jordan 的就可能真是隨便穿，而在德國一個小鎮，甚至有種說法是「要先看你穿的鞋，才決定要不要跟你聊天」。在那裏，穿 adidas 的人和穿 PUMA 的人是老死不相往來的⋯⋯

adidas 與 PUMA 的原點：達斯勒兄弟鞋廠

未必有太多人知道，運動品牌 adidas 和 PUMA 的創辦人是兩兄弟。也許是因為這兩個品牌從來刻意忽略這個事實，也不會以此宣傳，又或者是因為兩位創辦人本身也不希望對方是自己的兄弟。

adidas 創辦人 Adolf Dassler（阿道夫·達斯勒，人稱 Adi）和 PUMA 創辦人 Rudolf Dassler（魯道夫·達斯勒，人稱 Rudi）生於德國巴伐利亞邦一個名為 Herzogenaurach 的小鎮鞋匠家庭中，由於弟弟 Adi 的才能和興趣，父親很早就把技藝傳給他。一戰結束後，他和哥哥 Rudi 合作創辦「達斯勒兄弟鞋廠」，由弟弟在幕後製鞋，哥哥在外銷售，很快為鞋廠打響名堂。

Dasslerbrothers　# Herzogenaurach

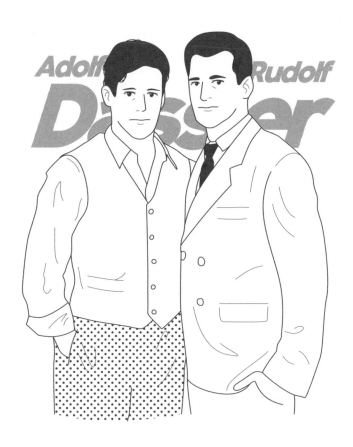

達斯勒兄弟鞋廠的崛起與不和：黑人運動員 Jesse Owens ━━

　　要宣傳運動品牌，最好的做法是選中有潛能的運動員或運動隊伍，為他們資助運動裝備，待對方在運動場上凱旋而歸時，就是金錢也難以衡量的最佳廣告 —— 達斯勒兄弟的做法也是一樣，他們選中了美國黑人運動員 Jesse Owens。正確點來說，挑選的只有弟弟 Adi，哥哥 Rudi 是反對的。這一點，預示了兄弟日後的不和。

　　憑着 Adi 提供的釘鞋，Jesse Owens 在 1936 年柏林奧運順利贏得四面金牌，成績驕人，問題就在於成績實在太驕人。Jesse Owens 是一位黑人運動員，在盛行納粹主義的 1936 年德國，為黑人提供釘鞋本已非常敏感，更何況是讓他超越德國運動員？二戰爆發後，納粹德國透過戰時管制的方式對達斯勒兄弟鞋廠「報復」，將鞋廠本來一年 20 萬對的產量限制至每月 6,000 對，同時要求鞋廠大幅裁員。哥哥 Rudi 本來就反對弟弟支持黑人運動員，後來引致的「報復」更令工廠經營百上加斤，加深了 Rudi 的不滿；二戰結束後，Rudi 因被美軍視為納粹主義者而被拘捕，當時他認定舉報他的人是想自己獨佔鞋廠的弟弟 Adi。即使事件後來不了了之，1948 年，Rudi 和 Adi 還是決定分家。

1954 年世界盃：adidas 的伯恩奇跡 ━━━━━━━━

　　分家後的 Adi 以自己的名字 Adi 加上姓氏（Das）的簡稱建立了 adidas，而哥哥則以美洲獅為名建立了 PUMA。由於哥哥 Rudi 過去負責營銷，手中的客戶資料讓 PUMA 早期發展比 adidas 更好，但 adidas 後來因一場足球賽得以揚名世界，聲勢更超越了 PUMA，那就是 1954 年世界盃總決賽。

　　雖然當時二戰已結束 9 年，德國仍未能走出戰敗陰影。除了經濟衰弱，足球方面，西德國家隊也完全沒有人看好，一般來說

不會有企業肯資助他們，比如 PUMA 就拒絕了西德隊的要求；但 adidas 卻不理眾人反對，一口答應幫助西德隊，如同當初支持黑人運動員 Jesse Owens 一樣。

adidas 為西德隊特別設計了一款可根據天氣改變而更換鞋釘的新型釘鞋，讓西德隊能在雨天有更好表現；而西德對匈牙利決賽當天，竟然真的下雨了。最終，西德以 3：2 戰勝了強隊匈牙利，贏得了世界盃冠軍。由於比賽在瑞士伯恩舉行，因此被稱為「伯恩奇跡」，這場奇跡被視為推動西德在戰後出現經濟奇跡的主因之一，那是因為比賽為所有西德人帶來希望，國家也隨之急速復興。

這就是運動的力量。

走入 Hip Hop：RUN-DMC 的 *My Adidas*

自 1954 年世界盃一役後，adidas 走上了運動用品界的頂峰。70 年代起，adidas 更參與了當時盛行的 Hip Hop 文化。RUN-DMC 在 1986 年推出的 *My Adidas* 就完美引爆了 adidas 在次文化世界的能量 *。

屬於 Old school Rap 的 RUN-DMC 是其中一隊最具影響力的 Hip Hop 團體，他們是第一個獲得黃金、白金和雙白金專輯的 Hip Hop 音樂組合。但除了音樂外，他們的穿搭更啟發後人，當時 Rapper 的造型一般走奢華路線，企圖藉距離來贏得樂迷的欣羨；RUN-DMC 卻選擇穿上當時人人也穿的 adidas Superstar 運動鞋，試圖以真實感來與所有樂迷站在同一陣線。當然，他們成功了。

RUN-DMC 成員出現人前時總穿 Superstar，時時刻刻成了 adidas 的生招牌。後來 RUN-DMC 與 adidas 正式合作，開創運動與 Hip Hop 難以割捨的先例。他們與 adidas 推出各種特別版商品，還在 1986 年寫成 *My Adidas*。每次當 RUN-DMC 在現場唱

出 *My Adidas* 時，台下所有人必然會脫掉自己穿着的 adidas，拿在手上跟隨 RUN-DMC 高聲和唱。

那是瘋狂，也是一種外界無從理解的團體感，同時也是次文化力量的最佳體現。運動鞋也許大同小異，但當中的文化差異不是。就是因為這種不同，adidas 才能創造一面 PUMA 難以企及的文化高牆。

背叛 adidas 的 Rudi 兒子：代言人之戰

adidas 創辦人 Adi 和 PUMA 創辦人 Rudi 在 1948 年便分家。最初，哥哥 Rudi 持着手中的客戶資料，讓 PUMA 贏在起跑線，起步雖好，但很快便後勁不繼。直到 60 年代末期，Rudi 兒子 Armin Dassler 繼承公司後，PUMA 才開始逐漸成名；另一邊廂的 adidas 也開始由 Adi 的兒子 Horst Dassler 執掌公司。既然第二代開始接手公司，代表他們的世仇有望化解？本來真是如此，直至 PUMA 背叛 adidas。

那時正值 60 年代末期，全球所有運動用品企業的目光都放在 1970 年的墨西哥世界盃，PUMA 和 adidas 自然不例外。當時最受注目的球星便是巴西球員 Pelé —— 我們口中的球王比利。

享負盛名的球王比利，曾幫助巴西奪得 1958 年和 1962 年的世界盃冠軍，而 1970 年世界盃已是比利最後一次參賽世界盃了，他能發揮應有水準嗎？在種種猜測和吹捧下，球王比利的知名度愈來愈高，更讓他的贊助費居高不下。為了避免 adidas 和 PUMA 因為競爭球王比利的代言權而兩敗俱傷，兩間公司在世界盃前已立下君子協議，表明只會選擇其他球員作代言人而不會贊助球王比利。

當然，事情沒有那麼簡單。起初 PUMA 遊走灰色地帶，贊助了除比利以外的每一位巴西國家隊足球員，期望達到不贊助比利也

有贊助比利的錯覺；後來，PUMA 一不做二不休，暗地與球王比利達成協議，讓他在世界盃以及之後 4 年成為 PUMA 代言人。

有趣的是，PUMA 還在合約加入一項有關「綁鞋帶」的條款：規定比利在每場比賽前都必須綁鞋帶，讓全世界觀眾在電視轉播中看到比利球鞋上的 PUMA 商標。這樣會太刻意嗎？不要緊，有效就好。球王比利坐鎮的巴西隊成功贏得世界盃冠軍，贊助商 PUMA 隨即舉世知名。球王比利自此成為 PUMA 生招牌，退役後更活躍在廣告界，80 年代初還到香港與鍾楚紅拍廣告，當然是拍攝 PUMA 廣告。

違反君子協定，背叛 adidas，暗中與球王比利簽約的 PUMA 雖然沒有道義，但在商言商，自 PUMA 招攬了這位被譽為「20 世紀最偉大體育明星」、世上唯一三奪世界盃的球王比利那一刻起，已能確定 PUMA 日後的成功。

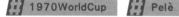 1970WorldCup Pelè

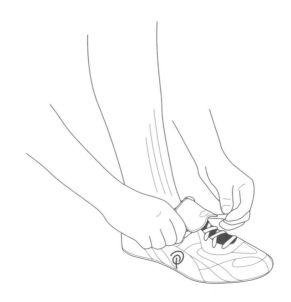

PUMA Suede 與 HipHop 熱潮

　　時間回到 1968 年的墨西哥奧運。當時美國黑人運動員 Tommie Smith 在 200 米短跑中打破賽事紀錄並贏得奧運冠軍。在頒獎一刻，他舉起帶上黑手套的右手，透過拒絕直視美國國旗的方式，反抗美國日趨嚴重的黑人人權問題。而 Tommie Smith 在比賽中穿着的運動鞋，便是 PUMA 於 1958 年推出的 PUMA Suede。

　　Tommie Smith 的抗議行動為 PUMA Suede 賦予了歷史意義，加上 1970 年世界盃的成功，讓 PUMA 得以加入美國 80 年代的 Hip Hop 熱潮之中。當時走紅的 MC Shan、New York City Breakers、Beastie Boys 及 Rock Steady Crew 等 Hip Hop 樂手及團隊便相當鍾情 PUMA Suede，他們讓這雙球鞋走遍不同派對、舞廳、唱片封面甚至電影之上，成為當時次文化不能或缺的象徵之一。

　　對了，當時不正正也是 adidas 憑着 RUN-DMC 的 *My Adidas* 紅遍 Hip Hop 界的時間嗎？沒錯，所以可以想像，分別支持 adidas 和 PUMA 的 Hip Hop 迷自然互相看對方不順眼，一旦對上，兩派很容易便會掀起打鬥，這種不和，就如同 Adi 和 Rudi 的不和一樣。

長達 60 年的不和與終結

　　達斯勒兄弟自反面以後便老死不相往來，後來哥哥 Rudi 和弟弟 Adi 分別於 1974 年及 1978 年離世，並被安葬在家鄉 Herzogenaurach 的同一個墓園中，但墳墓就被刻意安排在墓園的東西兩側，即使離世，仍想讓兩兄弟離得愈遠愈好。

　　由於 70 年代球王比利的問題，達斯勒兄弟的第二代後人 Armin 和 Horst 同樣反目。要到 2009 年，adidas 和 PUMA 的第

三代後人安排員工在總部 Herzogenaurach 舉行足球友誼賽，才象徵性地化解了兩家人長達 60 年的不和。

　　如今，運動用品領域的龍頭是美國的 Nike，而 adidas 與 PUMA 的市場佔有率分別是世界第二和第四。60 年的不和，實在太長了，如果兩兄弟當初並無不和，能夠善用各自才能合作並好好運用資源的話，也許就不會被後來居上的 Nike 佔據上風。

　　當然，歷史沒有如果。

＊Hip Hop 與 adidas

adidas 和 Hip Hop 的關係，可以説是密不可分。早於 70 年代，NBA 球星「天勾」渣巴（Jabbar）在未有專屬球鞋前，便經常腳踩 adidas Superstar 上陣，令這種鞋款成為當時最具標誌性的籃球鞋款之一，但在當時，adidas 仍然只算是一個運動品牌。

到 80 年代，Hip Hop 文化開始在紐約市 Bronx 地區的派對間蓬勃發展，不少説唱組合乘勢而起，Run-DMC 便是其中之一。他們拒絕當時 Rapper 之間頗為流行的華麗舞台風格，選擇以禮帽、黑色寬身皮褸，以及 adidas Superstar 運動鞋等皇后區、布魯克林區的黑人街頭打扮示人，出乎意料地一鳴驚人，讓他們成為在 Hip Hop 界中掀起革命的逆市奇葩。

Run-DMC 經理人 Russell Simmons 在訪問中曾解釋，這種街頭美學背後的概念，是讓藝人團體和觀眾「穿同一款衣着，説同一種語言」，而事實證明，這樣做的確有效。他亦毫不忌諱，索性為組合構思 *My Adidas* 單曲，歌詞以 adidas 運動鞋作主題，圍繞他們如何將最真實的街頭生活發揚光大，更不忘「抽水」為 adidas Superstar 被稱「重犯運動鞋」平反，貫徹反種族歧視主張。整場「革命」的高潮，必要數 Run-DMC 在麥迪遜廣場（Madison Square）演出 *My Adidas* 前，着歌迷脱鞋，萬人舉起手中 adidas 的場面。

Run-DMC 與 *My Adidas* 的出現，Reboot 了 80 年代的 Hip Hop 風格，也展現了此類音樂的無限商業與可塑性。從那時起，adidas 和 Hip Hop 便似乎無法再分離了。

1.5

adidas 與暗黑時裝：
由 Y3 與 Rick Owens 講起

「同志乜你今朝又咁遲，去搵川保久齡定係山本耀司」，軟硬天師 1991 年推出的歌曲〈川保久齡大戰山本耀司〉，反映了九七前香港紙醉金迷，青少年瘋狂崇拜名牌的狀況，但到了今天，你還有買 Yohji Yamamoto 嗎？

回想中學歲月，不少男同學如穿制服一樣揹上 GREGORY 背囊，上面掛上一朵村上隆花花，腰上總要繫一條長得過分，寫上「Y-3」字樣的皮帶……對買不起 Yohji Yamamoto 的人而言，買 Y-3 似乎是最折衷的做法，而皮帶明顯就是 Y-3 中最便宜的產品。同學，你還留着當年那條 Y-3 皮帶嗎？

2001 年：由 adidas for Yohji Yamamoto 到 Y-3

山本耀司在時尚界是廣為人知的老前輩，在運動界他卻可能是個新手。山本耀司自 80 年代起在巴黎成名，是其中一位帶動日本高級設計師品牌時代的重要人物；可是踏入 2000 年代，山本耀司卻對自己老本行那些高價的華麗衣服開始厭倦，打算作些新嘗試。

曾在不少訪問中，山本耀司都提到自己對主流運動服的嫌惡，他認為市面見到的運動服大多都是用廉價的布料來混搭出醜陋的顏色，根本算不上時尚，甚至是浪費衣服。於是，山本耀司便打算與 adidas 合作，用他拿手的黑色作主調，製作符合他審美觀，既優雅又型格的運動服。

Y-3 的出現，要由 2001 年 adidas 與 Yohji Yamamoto 的合作談起。當年，雙方進行了 "adidas for Yohji Yamamoto" 合作計劃，由 adidas 負責製作鞋款，Yohji Yamamoto 則負責男女裝。到了 2002 年，他們決定乾脆成立新支線 Y-3，其中 Y 代表 Yohji Yamamoto，而 3 則是 adidas 那三條經典平行線。

幕後功臣：Nic Galway

Y-3 的幕後功臣，不能忽視 Nic Galway。Nic Galway 的名字你未必聽過，但他成功力推的球鞋系列，你不可能不知道。

如今已成為 adidas Originals 全球設計部副總裁的 Nic Galway，自 1999 年加入 adidas 後便一直擔任產品開發工作。他將 adidas 本家和 adidas Originals 設立明確分野，也讓 Stan Smith 這款推出半世紀的經典系列重新走紅，並順利成為 adidas Originals 的當紅炸子雞；而且，Nic Galway 拉攏 Hip Hop 歌手 Kanye West，讓他與 adidas 合作推出 Yeezy 服裝和 Yeezy Boost 系列……不用說，NMD 系列也是由 Nic Galway 負責籌劃的。

在 Nic Galway 統籌下，與 Yohji Yamamoto 合作的 Y-3 是 adidas 其中一個最知名亦最成功的頂級系列。除了 Y-3 外，adidas 旗下另外兩個與高級設計師合作的頂級系列 Rick Owens 和 Stella McCartney，其實都是由 Nic Galway 促成。

Yohji Yamamoto 為何需要 adidas：日系高級時裝的末日 ━

adidas 為何需要 Yohji Yamamoto？這個問題比較容易解答。在運動市場中，Nike 是長期拋離 adidas 的龍頭老大，後者為了追趕 Nike，隨了發展新技術外還需要不同的聯乘嘗試，因此 adidas 一直熱衷與高級時裝品牌合作，以不同的頂級系列來發展新市場。

至於 Yohji Yamamoto 為何需要 adidas 呢？第一個原因，就是生產鞋實際上比做衣服困難。山本耀司建立的 Yohji Yamamoto 系統，有主線以外的多條支線品牌，涵蓋男女裝，由高價中價到入門價產品都有。系統雖然龐大，但生產鞋背後需要的技術繁多，始終仍是無法生產自己的鞋款。從 Yohji Yamamoto 系統的 Model 照片可以看出，最常見的鞋款竟然是外來品牌 Dr. Martens。早在 2000 年左右，山本耀司便曾詢問 adidas，希望對方借球鞋來讓他用在時裝騷上。因此到了 2001 年，雙方便乾脆談起合作來。因為有 adidas 的協助，Yohji Yamamoto 系統開始有自己的鞋款，補足了整個時裝系統的不足。

另一個更重要的原因，就是日系高級時裝的沒落。山本耀司與川久保玲在 80 年代的成功，帶起了日系高級時裝的光輝年代，但隨着時代轉變，還是要由高空掉到地上。

隨着 90 年代末起，以 Babe 和 UNDERCOVER 為首的裏原宿潮牌崛起以及經濟不景等因素，日系高級時裝市場便開始收縮。2009 年，Yohji Yamamoto 系統竟負上 6,500 萬美元債務，面臨破產邊緣。幸好山本耀司成功在一年內重整業務，才避免了破產的結局，但這也反映 Yohji Yamamoto 等日系高級時裝在當代面臨了甚麼困難。

山本耀司早於 2001 年便與 adidas 合作推出 Y-3，算是在高檔設計品牌的末日前洞悉了先機，為自己開拓了一個穩定的新市場。如今，會購買高級設計師品牌的人大概愈來愈少，才逼得 JW Anderson 要找 Uniqlo 合作推出英倫風格大衣，連 Alexander Wang 也要樂此不疲地與 Uniqlo 推出聯乘內衣，對比之下，山本耀司與 adidas 合作的 Y-3，完全不失禮吧。

純黑襯黑：adidas 與「暗黑KOL」Rick Owens

　　「純黑、襯黑、看不見但卻誘惑」，不少人獨愛黑色，無他，黑色簡約易襯又不怕弄髒，是一種適合任何場合的百搭顏色；黑色也是時尚設計師愛用的顏色，因為只有黑色，才最能突顯設計師在剪裁與布料上的用心。

　　adidas 和 Yohji Yamamoto 合作的 Y-3 一向維持黑色路線，山本耀司以黑色出道亦向來鍾情黑色，但他近年的設計已不再那麼黑了。講到從一而終堅持黑色的設計師，不得不提人稱「黑色帝王」的 Rick Owens，以及他與 adidas 合作而誕生的另一個頂級系列 —— adidas by Rick Owens。

Rick Owens：難以駕馭的暗黑風格

　　時裝愛好者向來對 Rick Owens 愛恨分明，事關品牌風格強烈，不容易配襯，喜歡的人可以全身上下穿上 Rick Owens，但一不小心，卻可能變成旺角暗黑系潮童。

　　美國設計師 Rick Owens 是暗黑 High fashion 的重要人物，1994 年以三十多歲的高齡創立個人同名品牌，千禧年左右在巴黎闖出名堂，揉合哥德式和極簡這兩種看似矛盾的風格而聞名。Rick Owens 其中一項最受歡迎的產品，就是相對百搭的鞋。和山本耀司不同的是，鞋本來就是 Rick Owens 的強項，甚至可以說是看家本領。

正職雖然是服裝設計，事實上 Rick Owens 最知名和最好賣的產品，永遠都是鞋。鞋並不是他的興趣所在，他的興趣是健身 —— 身為健身狂熱者的他，不時提到「與其買衣服倒不如多去健身」這種賣花不讚花香的想法。他相信，再好的衣服也比不上健美的身材，即使踏入五十大關，仍然樂此不疲地堅持健身。唯一困擾他的問題，就是健身時應該穿甚麼鞋？

「兇殘惡毒的跑者」：Vicious Runner

身為「暗黑 KOL」，Rick Owens 對市面上色彩繽紛的醜陋運動鞋不屑一顧。到了 2008 年，他決定設計符合自己風格的暗黑系球鞋，沒想到，便成為了自己的招牌產品。

王菲、Kanye West 和 G-Dragon 等國際級明星，向來都是 Rick Owens 鞋的支持者，但 Rick Owens 的經典鞋款，定位只是休閒鞋而非跑鞋，如果連跑步也要堅持暗黑，又應該怎麼辦？

2013 年初，adidas 主動接觸 Rick Owens，表示希望為 Rick Owens 的忠實支持者提供適合他們美學的跑鞋，提出讓雙方合作做一季產品的計劃。Rick Owens 方面爽快答應。2013 年中雙方合作的消息公佈後，所有人都期待他們會端出怎樣的作品出來。

2014 年春夏季，adidas by Rick Owens 的首對鞋款 Vicious Runner 誕生了。

不少品牌的聯乘都會以其中一方的經典產品作為設計核心，adidas 和 Rick Owens 的合作卻選擇完全重新設計。Vicious Runner 以全皮革製成、堅持 Rick Owens 象徵式的黑白配色，配上像馬蹄或牛蹄的獨特外型，成功震憾了運動界和高級時裝界。

至於穿上這對外型古怪的「跑鞋」後究竟跑不跑得動？相信大家不會關心，畢竟那份製作跑鞋的初心只是名目，事實上，不會有人捨得穿上五六千元一對的 adidas by Rick Owens 出門跑步。

壽終正寢：聯乘計劃的結束

Vicious Runner 的成功，讓雙方都清楚合作計劃的潛力，因此 adidas by Rick Owens 這個試水溫式的聯乘計劃才得以繼續走下去。但天下無不散之筵席，adidas by Rick Owens 到了 2017 年仍要宣告結束。

Rick Owens 方面表示，結束的決定沒有涉及任何糾紛或不快，純粹是一場友好的分手。合作雙方都非常肯定 4 年來的成功，只是認為應該「停一停，諗一諗」，更專心考慮雙方品牌的定位和發展，於是才決定讓 adidas by Rick Owens 自然地壽終正寢。

4 年時間說長不長，說短不短，在這段合作中，adidas 和 Rick Owens 塑造了不少經典，同時也為一些經典重新帶來生命力。既然 adidas by Rick Owens 不復存在，要買暗黑系球鞋可以怎辦？大概只能回到 Rick Owens 的懷抱，或者選擇路線相近的 Y-3 了。不過，合作這回事隨時可以重啟，也許 adidas by Rick Owens 在不久的將來，也有機會死灰復燃？

1.6

為何俄羅斯人總愛穿運動服？
由 adidas 到 Gosha Rubchinskiy

2018 年世界盃於俄羅斯舉行，adidas 為此特意推出一系列以蘇聯為主題的產品，包括印有蘇聯徽章和蘇聯簡稱 USSR 字樣的球衣和背心裙，卻引來烏克蘭、立陶宛等前蘇聯加盟國反對。結果，這些蘇聯產品在不少國家被逼下架。

adidas 試圖扣連昔日蘇聯輝煌歷史，立陶宛外交部批評這種對蘇聯的懷念是「帝國鄉愁」（Imperial Nostalgia），令人作嘔；但對不少俄羅斯人而言，蘇聯的確不是恥辱，反而是追憶的對象；同時，adidas 本身亦是俄羅斯人鍾情數十年的品牌，甚至可說是在這個「戰鬥民族」中有超然地位的運動品牌。

adidas 與蘇聯的親密關係：由 1980 莫斯科奧運會說起

正如所有爭取曝光率的運動品牌一樣，adidas 熱衷贊助各類體育賽事、國家隊與運動員，但 adidas 最特別之處，在於它經常贊助所謂的「極權國家」，例如古巴、委內瑞拉國家隊等。於是，才令古巴前領導人卡斯特羅無論會見各國元首抑或天主教教宗，去到任何地方都必穿 adidas 運動裝。

談到「極權國家」，蘇聯也許必不可少。1980年的莫斯科奧運會，是首場社會主義國家舉辦的奧運，因此蘇聯不惜耗費大量資金，也要舉辦這場足以展現國力的盛事；然而，以重工業見稱的蘇聯，當時的輕工業卻相當不成熟，甚至無力為蘇聯國家隊製作出色的運動服。

結果，蘇聯即使對來自資本主義陣營西德的運動品牌adidas反感，亦要邀請adidas為其國家隊贊助運動服。然後，一切正中adidas下懷。1980年的莫斯科奧運會，燃起了俄羅斯人對adidas的熱情，令他們自當時至今亦對adidas情有獨鍾；adidas亦積極回報俄國的熱情，時至2018年俄羅斯世界盃，俄羅斯國家隊的球衣贊助商仍然是adidas；近日推出的蘇聯系列產品，亦是源於同樣道理。

USSR　　**#** adidas

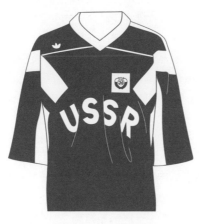

品牌引發身份認同：由尊貴氣質到黑幫風情

俄羅斯人對 adidas 的熱情，其實類似足球流氓鍾情一個專屬品牌的感情，背後扣連的是身份認同和族群意識，而非單純一件服飾。

對蘇聯時代的俄羅斯人而言，adidas 是他們唯一能接觸的西方品牌，象徵着富裕和先進，總之就是比蘇聯相對落後的一切更好；加上 adidas 是蘇聯國家隊隊服，亦令這個品牌和民族驕傲與國家認同扣連起來。

當時的 adidas，不是人人買得起，因此穿上 adidas 就是身份象徵 —— 它成為俄羅斯人渴望的對象。於是，就與足球流氓鍾情名牌的經過一樣，出乎意料地 adidas 成為了俄羅斯黑幫的標準制服，原因是 adidas 有助炫耀財富，更可以強調黑幫的群體性。

90 年代初蘇聯崩潰，是 adidas 正式在俄羅斯遍地開花的契機。俄羅斯黑幫藉着經濟崩潰的機會，不斷招兵買馬，招攬那些失去工作機會的前蘇聯運動員，這些運動員穿的就是昔日 adidas 提供的國家隊隊服。同一時間，無論正牌抑或翻版的 adidas 貨品皆大批湧入俄羅斯，突然之間人人都能夠負擔 adidas；但它源自蘇聯年代形塑出來的高貴氣質依然不減，令它頓時成為了國民服飾。曾有一段時間，在俄羅斯無論何時何地，都總能見到穿着 adidas 的人。

新時代開始？由 adidas 到 Gosha Rubchinskiy

新生代的俄羅斯人，還熱愛 adidas 嗎？就算他們對 adidas 的熱情不減，俄羅斯人漸漸也有其他品牌可供追捧，指的就是以 Gosha Rubchinskiy 為首的一群俄羅斯新生代設計師，唯一不變的，就是那始終如一的運動風格。

Gosha Rubchinskiy 是近年最炙手可熱的俄羅斯設計師，他童年時見證蘇聯解體，卻在長大後，以帶有蘇聯味道的東歐時裝風

靡全世界。其中 80 年代的復古運動風格，一直是他設計的核心主題，當中販售的，就是昔日蘇聯的輝煌歷史回憶。

Gosha Rubchinskiy 本人相當喜歡 adidas，原因當然和他的成長背景有關。為了向 adidas 致敬，Gosha Rubchinskiy 曾與之合作，在曾經屬於德國領土，現為俄羅斯外飛地的加里寧格勒（Kaliningrad）舉行時裝展，以展示對德國和 adidas 的敬意。Gosha Rubchinskiy 更持續推出與 adidas 的聯乘產品，延續雙方緊密關係。

以 Gosha Rubchinskiy 為首的俄羅斯設計師群體已日漸成熟，加上當地經濟持續改善，民族主義熱情升溫，可以預期未來的俄羅斯年輕人，不會再如上一代一樣，瘋魔 adidas 這個來自德國的外來品牌，而會將目光放回本土之上。但是，adidas 在過去近 40 年於俄羅斯創造的時尚印象，早已深植戰鬥民族的心底，令它成為了俄式服裝的理想模範。

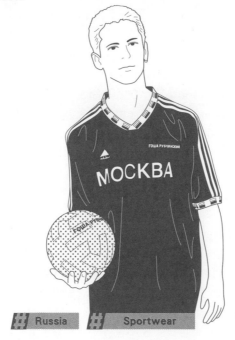

俄羅斯文化攻陷全球
—— 自己國家自己救的 Gosha Rubchinskiy

近年走紅的 Gosha Rubchinskiy，無疑是除了普京之外最舉世知名的俄羅斯人：被戲稱為「沙皇」的普京復興俄羅斯的決心相當明顯，銳意讓俄國走出蘇聯崩潰後纏繞不斷的陰霾。

另一方面，時裝界的 Gosha Rubchinskiy 同樣有種「俄羅斯夢」。也許，Gosha Rubchinskiy 的服裝文化戰爭，會比普京的政治戰略更早攻陷全球。Gosha Rubchinskiy 的時裝世界，背後同時有一套復興俄羅斯的救國藍圖。令 Gosha Rubchinskiy 遠比一般街頭服飾品牌有深度得多。衣服又何止衣服那麼簡單。

由川久保玲和她丈夫說起

Gosha Rubchinskiy 為甚麼會走紅？那得由川久保玲和她丈夫談起。

俄羅斯設計師 Gosha Rubchinskiy 於 2008 年創立同名品牌 Gosha Rubchinskiy，開宗明義以俄羅斯文化，特別是政治與歷史為主題。2008 年推出的首個系列稱為「邪惡帝國」（Evil Empire），名字源於 1983 年時任美國總統的列根在演講中將當時的蘇聯稱為 "Evil Empire"。在蘇聯瓦解多年後的今日，由俄羅斯人口中重提昔日的「污名」，無疑充滿諷刺意味，但正正就強化了品牌鶴立雞群的獨特之處。

Gosha Rubchinskiy 並非修讀設計出身，半途出家又缺乏人脈的他，在設計路上當然難走，在生產、舉辦展覽等實際層面上亦遇到困難。不過，自從他遇到 Adrian Joffe，亦即 COMME des GARÇONS 及 Dover Street Market 的總裁（兼川久保玲丈夫）後，情況便大為改變。

Adrian Joffe 本人鍾情俄羅斯與前蘇聯文化，他與 Gosha Rubchinskiy 一拍即合。於是，Adrian Joffe 將 Gosha Rubchinskiy 納入為 COMME des GARÇONS 旗下品牌，包辦生產、零售、營銷等工作，讓 Gosha Rubchinskiy 得以專心創作。

正如 Adrian Joffe 將 COMME des GARÇONS 經營得井井有條一樣，他亦將 Gosha Rubchinskiy 推上高峰。經由 COMME des GARÇONS 和 Dover Street Market 多年來在時裝世界建立的基礎，Gosha Rubchinskiy 這個橫空出世的新興品牌得以在今天時裝界炙手可熱。

為甚麼 Adrian Joffe 偏偏相中「俄羅斯街頭文化」這個冷門範疇？鍾情俄羅斯文化這種「個人因素」，斷然不可能是跨國時裝品牌領袖決策的主要原因。Adrian Joffe 看中的，是俄羅斯文化在全球領域中的龐大潛力。

異國風情太多，真正來自異國的卻少之又少 ━━━━

坦白説，大家都喜歡異國風情。亞洲人迷戀歐美時裝，歐美潮流界反過來情迷東方味；英國有大玩日文漢字元素的偽和風品牌 Superdry，連美國人也要搞個 Chinatown Market 出來，假裝自己賣的潮流服飾來自唐人街。各大品牌近年的設計，也要在衣服上寫上漢字或日文，來沾染一點日本／東洋感覺。然而這些都不是真正的異國風情，Gosha Rubchinskiy 提供的，就是貨真價實的蘇聯味道。

生於 1984 年的 Gosha Rubchinskiy 成長於後蘇聯時代，親眼見證蘇聯崩潰，以及後來俄羅斯共和國艱苦奮進的過程。他所提供的異國風情，就最有説服力。只要看看 Gosha Rubchinskiy 極具神秘感的 instagram，大概就能明白這種感覺。

Gosha Rubchinskiy 在 instagram 上的照片，通常刊登不久便會刪除，有時是品牌最新資訊，有時是徵集 model 的通告，但總是看不見 Gosha Rubchinskiy 售賣的衣服。最多的，反而是俄羅斯的日常照片，甚至是蘇聯時代的歷史舊照。而 Gosha Rubchinskiy 的官方網頁唯一內容，也只是加里寧格勒運動場的相片，以及 Gosha Rubchinskiy 的俄文名字 "ОША РУБЧИНСКИЙ" 和電郵。

　　2017 年，Gosha Rubchinskiy 為了宣傳 2018 年在俄羅斯舉辦的世界盃，而選擇在加里寧格勒運動場舉行時裝展。選擇加里寧格勒，Gosha Rubchinskiy 提到是向 adidas「致敬」：無論是蘇聯抑或俄羅斯時代，俄羅斯人對 adidas 一向情有獨鍾；在資源缺乏的時代，adidas 便象徵了西方先進文化，穿上 adidas 運動服甚至曾被視為身份象徵。時至今日，adidas 在俄羅斯仍相當流行。而加里寧格勒在二戰前其實是德國領土，因此在當地舉行時裝展，就是為了強調德國品牌 adidas 和俄羅斯文化的連結。

　　Gosha Rubchinskiy 就是如此重視文化與歷史的設計師。他的品牌與其說是販賣衣服，倒不如說是販賣文化 —— 消費者買的是故事，那些隱藏在服飾背後，Gosha Rubchinskiy 意欲向世界呈現的俄羅斯歷史、政治、故事、思想及文化。

Gosha Rubchinskiy 停止運作，與俄羅斯的黎明

　　2018 年初，時裝界其中一個最大的震撼彈就是 Gosha Rubchinskiy 宣佈品牌 Gosha Rubchinskiy 即將停止運作。Gosha Rubchinskiy 強調 "Something new is coming"，他早前接受訪問時提到，他每一個想法都有時效，以及他想傳達的訊息，已經透過 Gosha Rubchinskiy 做到他想做的事了，是時候將它停下來進行新計劃。

自從蘇聯崩潰，俄羅斯彷彿滿佈陰霾，外國對俄羅斯的印象亦偏向負面。Gosha Rubchinskiy 從時裝領域出發，成功讓外界看見俄羅斯的生命力，亦令 Gosha Rubchinskiy 本人的名聲臨近時裝界高峰。大家雖然一致認同 Gosha Rubchinskiy 的設計才能，但這樣仍然未夠，因為他的目標可比捧紅自己遠大。

俄羅斯年輕滑板手兼藝術家 Valentin Fufaev（aka DoublecheeseburgerVF）曾稱 Gosha Rubchinskiy 是「唯一將俄羅斯的優點發揚出去的人」。的確，Gosha Rubchinskiy 一直致力宣揚俄羅斯文化的優點，亦積極提攜後輩。Gosha Rubchinskiy 就曾與這位 Valentin Fufaev 推出聯乘產品，從而協助後者提升名氣。

過去 Gosha Rubchinskiy 亦與滑板手朋友 Tolia Titaev 成立去個人化色彩的滑板品牌 PACCBET。PACCBET 實際應拼為 "рассвет" 並讀成 "RASSVET"，PACCBET 在俄文解作黎明、日出，名字寓意着 Gosha Rubchinskiy 對俄羅斯年輕世代和俄羅斯這個國家本身的期盼、信心和希望，在 Gosha Rubchinskiy 眼中，如今正值俄羅斯服裝文化的黎明。

Gosha Rubchinskiy 停止運作令外界有諸多猜測。無論他會將心力投注在那些過去成立的去個人化色彩的品牌，抑或會突如其來地推出全新品牌，也可以相信他仍會與更多俄羅斯年輕設計師合作，全面推動俄羅斯街頭文化，令世界看得見俄羅斯。

蘇聯解體前相對封閉，今日俄羅斯隱藏了大批具潛力的藝術家、創作人，可說是個未經開發的藍海；然而，對歐美世界而言，俄羅斯又並非完全陌生的國度，消費者毋需重新認識一個全新文化，靠着對俄羅斯、蘇聯本身的模糊印象，以及 Gosha Rubchinskiy 極為引人注目的宣傳和設計，Gosha Rubchinskiy 將帶領俄羅斯文化踏上進入全球市場之路。

有人說 Gosha Rubchinskiy 是與 Demna Gvasalia（VETEMENTS 主理人）齊名的設計師，但這只是對 Gosha Rubchinskiy 的莫大指控。Demna Gvasalia 的諸多「創作」中，最缺乏的就是理念，而 VETEMENTS 則是純粹炒作的極致，當中並無所謂文化、理念可言。

相反，Gosha Rubchinskiy 背負的，是整個俄羅斯民族背後的文化、歷史，和使命。一舉成名，然後救國，就是 Gosha Rubchinskiy 所做的。要說 Gosha Rubchinskiy 和 PACCBET 都是「民族主義品牌」，也許不為過？

俄羅斯成功了，大中華地區又如何？

同樣道理，假如俄羅斯文化能夠靠着特殊的異國風情在國際舞台上成功，大中華地區的時裝產業亦理應有發展空間。然而，香港人一旦見到衣服上出現中文字，基本上除了罵之外，還是罵。無可奈何地，是有部分設計得不出色的產品影響主流觀感，但始終問題在於華人習慣妄自菲薄，才會難以習慣衣服上出現中文，卻不知道中國風、漢字在國際已漸成主流。

俄羅斯當紅 Rapper FACE 的作品 *Гоша Рубчинский* 的歌詞自豪地強調：

Мой рассвет не за горами , они это знают (знают !)

Флаг России и Китая они обсуждают

歌詞大意就是：「他們都知道我的黎明將近，人人都在談論俄羅斯和中國」——港台時裝產業，何時才會見到黎明？

第三方勢力

　　御三家、三巨頭（Big Three）、三大學府……不同文化，皆有將同一行業內，三個能力或規模最大的個體並列的做法，例如世界有三大唱片公司、三大汽車製造商，股市有三大指數，手錶界有三大（柏德菲臘、愛彼和江詩丹頓），遊戲主機有三大（Sony、任天堂和微軟），連香港的大學也有三大（至於是哪三大，在心中好了）。

　　運動界又有三大嗎？抱歉，運動界是難得地無法列出三巨頭的行業。運動龍頭 Nike 以其驚人的市佔率和市值長據第一，adidas 則一直穩居第二，至於第三位，卻一直未有定論。能夠爭一席位的，會是 UNDER ARMOUR，lululemon，或是中國運動巨頭安踏嗎？

變成 Underdog 的 UNDER ARMOUR
有機會翻身嗎?

　　美國運動品牌 UNDER ARMOUR 早年崛起,2014 年它在北美的業績更超越了傳統老牌 adidas,震驚業界之餘,還嚇得 adidas 立即換走了 CEO Herbert Hainer。UNDER ARMOUR 看似有動搖 adidas 和 Nike 運動界地位的聲勢,但一切大概只是虛驚一場。

　　UNDER ARMOUR 自 2016 年起股價急跌,聲勢開始回落,亦嚴重缺乏明星商品和話題。本來在旺角朗豪坊 7 樓(說是無印那層大家才懂)也有一間大型 UNDER ARMOUR 分店,2020 年卻黯然離場,換成披着意大利外皮的韓國運動品牌 FILA。UNDER ARMOUR 在香港的分店愈來愈少,正如它在運動界的勢力一樣正急速減弱中。

　　究竟,UNDER ARMOUR 輸在哪裏?而它又有沒有機會翻身呢?

由運動員到建立運動用品王國

　　UNDER ARMOUR 於 1996 年由美國運動員 Kevin Plank 創立。由於他是運動員,因此深切感受到當時運動服裝的不足。當時仍為主流的棉製運動服,一旦吸汗便會變得濕透笨重,難以乾透的

汗水除了令運動員難受，還會實際影響出賽表現。Kevin Plank 於是開始研發可以快速吸汗、令人保持乾爽的新材料，結果他成功了——而且非常成功，於是便開始了他的運動服產業。

UNDER ARMOUR 以 Armour（盔甲）為品牌名稱，因為運動服就是運動員登上比賽場地的戰衣，可見 UNDER ARMOUR 的品牌核心是功能性。本來我們想像中的運動衣都是寬鬆的，因為這樣才能透汗，但 UNDER ARMOUR 一反常識地生產透汗的緊身運動內衣。這種突破思維，自然令 UNDER ARMOUR 賺得第一桶金，更吸引 Nike、adidas 等大廠紛紛學習。

運動品牌經營之道？截然不同的專業和潮流路線

UNDER ARMOUR 專注物料科技的專業路線，面對細小市場可行，面對環球市場便有很大機會碰壁。UNDER ARMOUR 在北美取得成功，充滿野心的 Kevin Plank 便計劃將品牌推上國際舞台，由於策略失當，便面臨了 2016 年開始急速衰退的困局。

UNDER ARMOUR 有不少顯而易見的問題，例如它缺乏明星商品和製造話題的能力，品牌旗下較為知名的運動明星就只得籃球員 Stephen Curry 和影星 The Rock（Dwayne Johnson），而以前者冠名的 Curry 系列球鞋，明顯就是參考 adidas 和 Nike 旗下如 Stan Smith 或 Jordan 等運動員冠名的鞋款，但不論口碑或製造潮流的能力，Curry 球鞋都無法成為明星商品。

回到 2015 年，當時被 UNDER ARMOUR 超越的 adidas 執行了甚麼應對措施？為了救亡，adidas 以 Superstars 誕生 45 周年為名目，找來巨星 Pharrell Williams 一口氣推出 50 款不同顏色的 Superstars 球鞋，結果賣出了 1,500 萬對以上 —— 可見今時今日製造話題對運動品牌是最重要的關鍵，走專業路線的 UNDER ARMOUR 卻在戰場遇到滑鐵盧。

翻身機會：中美貿易戰？

　　UNDER ARMOUR 的翻身機會之一，就是將品牌完全收窄至專業市場。UNDER ARMOUR 在北美能夠成功，全因其專業路線，假如它放棄全球藍圖，返回美國穩打穩紮地發展，總好過現時的過度擴張。

　　另一個 UNDER ARMOUR 的翻身機會，可能是 "Made in America"，既然餅不能做大，那就做專。adidas 旗下由 Kayne West 主理的 Yeezy 系列，其實也有部分產品是 Made in America，Kayne West 也表示計劃將系列全數搬回芝加哥的工廠生產。當然主打限量的 Yeezy 系列對龐大的 adidas 而言不算甚麼，但美國製造可能是 UNDER ARMOUR 得以起死回生的救命稻草。

　　時任美國總統特朗普主張要 "Make America Great Again"，並鼓勵美國品牌返回美國設廠振興經濟。Kevin Plank 向來支持特朗普，過去亦曾表示有意配合其政見將 UNDER ARMOUR 生產線搬回美國 *。

　　美國製造其實有極大潛力，當地不少城市因為未能追上產業改變而陷入破產困局，向來以生產汽車維生的底特律便是一例。由於日本汽車製造業崛起，錯失轉型機會的底特律年前破產，失業率高達 19%，類似城市在美國絕不少見。假如 UNDER ARMOUR 有能力於底特律（或其他類似城市）設廠並將其改造為成衣製造業之都，配合適當的營銷策略來贏得美國人支持，絕對有機會走出有別於 adidas 和 Nike 的第三條路。

　　Nike 與 adidas 長期佔據的國際運動裝備市場，未來有機會出現三國鼎立的局面嗎？全看人稱「第二個 Nike」的 UNDER ARMOUR 有沒有能力和戰意，逆轉身為 Underdog 的困境，重新披上戰甲，返回運動場上與兩大龍頭奮力作戰了。

✳ UNDER ARMOUR 與本土口罩

2020 年，全球爆發新型冠狀病毒肺炎，各大品牌紛紛製作防疫裝備。奢華界兩大巨頭 Kering 集團和 LVMH 集團將旗下香水生產線改為製作酒精消毒搓手液；Lego 擅用塑膠，為醫護生產護目鏡；甚至連寶馬、林寶堅尼、法拉利等星級車廠都停產跑車，改為生產口罩和呼吸機。

以美國俄勒岡州為基地的運動界龍頭 Nike，將本來用於製作球鞋的 Air 氣墊，改為製作醫護人員個人防護裝備，並將繼續研究以鞋領和繩索等其他原材料，製作更多防護裝備的可行性。

同樣身處美國、以馬利蘭州為基地的 UNDER ARMOUR 亦組織團隊設計口罩，並計劃以他們設於美國的工廠，每星期生產 10 萬個口罩供應給馬利蘭州醫護人員。而 new balance 也不輸別人，高調宣言："Made shoes yesterday. Making masks today."，並將他們的美國本土工廠每星期生產的 10 萬個口罩，以捐贈或成本價出售給大眾。

為甚麼 Nike 只能為一所大學的附屬醫院提供裝備，比它小型得多的 UNDER ARMOUR 和 new balance 卻能每星期為整個州份提供 10 萬個口罩？問題在於 Nike 沒有美國生產線，而 UNDER ARMOUR 和 new balance 有。

海水退潮就知道誰沒褲穿，Nike 在球鞋界稱王卻放棄美國工人，他們的生產線在疫情最嚴重期間幫助不了任何人；反而 UNDER ARMOUR 和 new balance 可以逆市聘請更多員工，以本土生產線製作口罩進軍疫市。

疫情之下，各家自掃門前雪，各國互相封關，在不能依靠別人的情況下，本土製造才是王道，再廉價的生產成本亦算不上甚麼。曾幾何時，本土工業是香港人的自豪，不知不覺間本土工業式微；但在疫情底下，不少有心人引入機器和原材料合力生產本土口罩。現實在告訴我們：香港人可以靠自己；香港人亦只能靠自己。

lululemon 會超越 Nike 嗎？
逆市進軍的第三方勢力

假如 UNDER ARMOUR 無法在短期內爭奪第三名，又有誰可以？轉眼之間，運動界第三位的寶座已由近年積極發展香港市場的 lululemon 奪得。香港人未必對 lululemon 有太多認識，甚至認為它只是運動品牌中的新面孔，但實際上，它已站穩運動品牌第三位寶座。不過，它能保持下去嗎？

以女性為先的運動品牌

lululemon 於 1998 年由 Chip Wilson 於加拿大溫哥華創辦。有別於一般專注籃球、足球和跑步等相對主流的運動項目，lululemon 一直都以瑜伽運動品牌自居，還要強調是女性瑜伽服飾品牌（當然亦因為做瑜伽的男生屬於少數）。

自創立至今 20 年來，在北美市場只要一提到瑜伽，消費者基本上總會先想到 lululemon。近年，愈來愈多運動品牌希望發展女性市場，自然亦會希望由瑜伽入手，但很難與早着先機、一早已建立鮮明女性形象的 lululemon 競爭。

lululemon 成功之處還有不少，例如他們的產品不會在一般零售商上架，要買 lululemon，就只能在實體店或 lululemon 自

家網店購買。只有這樣做，lululemon 才能有效控制商品價格和折扣，亦毋須與第三方機構瓜分利潤。可以説，lululemon 是以奢侈品名牌的節奏來經營的，甚至有人説，lululemon 是運動品牌中的 HERMÈS。

超越瑜伽，華麗轉身

踏入 2015 年，lululemon 成立男裝部門，隨後將品牌定位由瑜伽品牌改為 Healthy Lifestyle Inspired Athletic Apparel，也就是説，由生活態度出發，開始發展男性和大眾運動市場。

 Lululemon ChipWilson

有趣的是，lululemon 雖然開發男性運動市場，但他們將焦點放在慢跑和單車上，避免與 Nike 和 adidas 這兩個以健身、跑步或籃球等運動為重點的品牌直接競爭；更重要的是，lululemon 甚至會推出 Polo、恤衫和西裝褸，當然，是使用了 Techwear 類新材質的那種機能服飾。

　　你可能會說，這樣很「不運動」，但其實，買 Air Jordan 的人又有多少是會真的穿來打籃球呢？　lululemon 很清楚自己的定位，既然無法競爭，那就不競爭。它堅決不與傳統運動品牌硬碰硬，而是以柔制剛，站穩在 Lifestyle 服飾的位置，自己發展自己的世界。這一點，正是硬碰硬然後殞落的 UNDER ARMOUR 的致命傷。

yoga　　# lifestyle

未來，lululemon 會超越 Nike 嗎？

2007 年，lululemon 於美國上市，隨後股價如火箭升空一樣急漲 50 倍。到 2020 年尾，市值甚至超越 500 億美元，緊緊逼近市值只得 600 億美元左右的 adidas，而位列第一名的 Nike 則是難以撼動的 1,700 億美元。

2020 年初，受新型冠狀病毒肺炎疫情影響，Nike 和 adidas 等兩大品牌元氣大傷，但 lululemon 受的影響顯著較少，其中一個原因，可能和瑜伽不需要在室外活動有關。隨着疫情緩和，消費者更關心健康和運動，主打在家運動的 lululemon 便成為了疫情受惠股 / 品牌。

在瑜伽市場仍未成為主流的二十多年前，lululemon 抓緊了未有競爭者開發的藍海，順利成為該領域的領先者；到了現在，lululemon 又以其女性和瑜伽基礎，小心翼翼地發展為 Lifestyle 品牌，在瑜伽運動和女性主義日漸盛行的時代，未來 lululemon 或許能有更大發展空間。

lululemon 能否超越 Nike，至今仍然難說，但要取代 adidas 的老二地位，相信不是不可能的事情。

1.9

安踏會是下一個 Nike 嗎？

中國「銳實力」(Sharp power) 近年無遠弗屆，你感受到嗎？

2017 年，《經濟學人》(The Economist) 首次提出了「銳實力」(Sharp power) 概念，有關文章提到，中國透過併購和籠絡等手段，日益增長她在國際間的影響力，從而進行舖天蓋地的政治操作。無論是否認同有關觀點，我們都難以否認，當回過神來，已經有很多耳熟能詳的事物在不知不覺間被收歸國有了。

遊戲世界中，騰訊近年不斷收購各國遊戲公司股份，它入股 Ubisoft、動視暴雪 (Activision Blizzard)，開發《絕地求生》(PUBG) 的魁匠團 (Bluehole)，更全資擁有開發《英雄聯盟》(League of Legends) 的 Riot Games，似乎要將整個遊戲世界買進口袋中。那麼，運動界呢？取代 Nike 的新一代運動品牌龍頭，會是中國的安踏嗎？

安踏：福建晉江的鄉土味王者

中國兩大運動集團分別為李寧和安踏，但有趣地，安踏和李寧兩者的經營方針可謂天差地別。李寧為中國「體操王子」李寧創立的個人品牌，雖然擁有部分小型公司的股權，例如以生產乒乓球產

品為人熟知的紅雙喜，以及於 2020 年中購入的港資平價服裝老牌 bossini 等，但一直以來發展的重心，都是核心品牌李寧本身。

安踏的崛起和擴張策略，則和李寧完全不同。安踏於 1994 年成立，總部設在被稱為「中國鞋都」的福建晉江。福建晉江是甚麼地方？ 80 年代初，台灣掌握了全球大多數運動鞋代工產業，卻面臨工資和土地成本上漲等問題，適逢中國改革開放，大批台商便選擇在對岸福建設廠，其中福建的晉江和莆田都是受惠者。

時至今日，晉江一帶已雲集無數間專門為世界各地運動品牌服務的代工廠，而莆田則是以製作高仿球鞋聞名的城市。晉江代工廠大多在技術成熟，也就是將技術學得七七八八後自立門戶，催生了不同國產運動品牌，安踏便是其中之一。

密密收購，建立龐大運動集團

由創辦的 1994 年到 2006 年間，安踏主要以發展其核心品牌安踏為重心，但自從 2007 年安踏在香港上市後，它的經營策略便有所改變。安踏開始不斷收購世界各地品牌，假如無法直接收購，便商討品牌在大中華地區的特許經營權。

早於 2009 年，安踏便取得韓國品牌 FILA 的中港澳及新加坡經營權，極速取得極大成功後，安踏繼續向多品牌兼國際化的方向發展。它連番收購或取得外國品牌的經營權，例如在 2016 年購入日本高級滑雪品牌 DESCENTE 的中國內地經營權，2017 年談好韓國高級戶外品牌 KOLON SPORT 的中港台經營權，更在同年年尾全資收購童裝 Kingkow。

最數一數二的收購案，要數 2019 年，安踏以接近 400 億港元的天價收購 AMER SPORTS 大多數股權，將其旗下運動品牌全都「收歸國有」，包括大家都熟悉的 ARC'TERYX 和 Wilson，以及近期當紅的法國山系老牌 salomon，都在不知不覺間，成為了中國品牌。

名牌於安踏有何用哉？

　　安踏貴為中國兩大運動名牌之一，密密收購這些國際名牌，對安踏來說有何用哉？

　　中國經濟急速增長，近年雖然建構了完整的球鞋炒賣圈，但僅限於社會中上層。中國作為世界第二大經濟體，但國務院總理李克強在 2020 年曾提過，全國 14 億人口當中有 6 億人每月收入只得1,000 元人民幣。可想而知，大多數中國基層都無法承擔 Nike 或adidas 等訂價高昂的外國品牌，有能力用數以千計人民幣炒鞋的人，其實數之又少。

　　對社會大眾而言，以代工廠起家、價格較為廉宜但值得信賴的安踏便有發展空間；但對國際或中國國內的上層而言，則難以看得上安踏這個平民品牌。於是，安踏透過收購名牌來打入上流階層。安踏雖然只擁有 FILA 的中港澳及新加坡經營權，但 FILA 近年已是整個安踏集團中貢獻最多收入的業務。安踏早前收購的 AMER SPORTS 旗下擁有的 salomon 和 ARC'TERYX，本身就是世界級搖錢樹，前者是山系鞋界新貴，後者更被形容為機能品牌中的HERMÈS，而且 AMER SPORTS 主要收入來源為歐、美及非洲，有助進一步補完安踏欠缺的國際市場。

　　安踏和眾多中國企業一樣都選擇在香港上市，但在香港，你是不會買得到安踏的。不過，也許已經有無數品牌在你未曾發現之際已成為了安踏，讓大家穿上了安踏也不自知。其實，各個界別都有很多巨頭是靠併購來不斷擴張，例如奢侈品和鐘錶界中，LVMH、開雲、歷峰和 swatch 集團等都是密密收購的例子。100 年前，CONVERSE 還被比喻為帆布鞋中的勞斯萊斯，當時誰又能想像它會被 Nike 收購？未來，安踏會像 LVMH 一樣買下全世界嗎？

Chapter

02

運動次文化

不流血不收手：浴血球場的足球流氓

　　足球流氓（football hooliganism）於上世紀 60 年代出現於英國，但其起源可謂源遠流長。作為現代足球雛型的古足球於 14 世紀英格蘭形成時，是一種毫無規則、時常引發流血衝突的野蠻活動，因此很長時間是被國家廣泛禁止的。現代足球出現後，種種規則的確讓這門運動受到規範，但那種不流血不收手的衝動，似乎仍流在足球迷的血脈裏。

　　戰後嬰兒潮於 60 年代長大成人，二戰後的連串經濟和社會問題，轉化為球場上的暴力行動，令他們成為人稱足球流氓的暴力群體。足球流氓都是足球迷，他們出沒於各大運動場，看球賽是其次，打架才是日常。他們經常為其愛隊和敵對球隊大打出手，混戰中更經常造成死傷。

　　漸漸發展下來，不同足球流氓幫派開始出現自己的 Dress code，有些團隊只穿 STONE ISLAND，有些則只穿 FRED PERRY，有些只穿 Burberry。有些人穿上 Dr. Martens，只為了踢人踢得更痛⋯⋯現時，足球流氓基本上已經消失，但足球流氓的風格仍然保留在潮流當中，成為現今設計師的靈感泉源。

穿上 STONE ISLAND，才算自己人

談起足球流氓，STONE ISLAND 的確必不可少。即使它已成為主流，早前 Supreme 與 STONE ISLAND 聯乘發售時還是引發了零星的街頭毆鬥，逼得警察需要叫停系列發售。買件衣服也要流血收場？對血氣方剛的年輕人而言，打架劈友只是等閒事，現在的戰場只是由球場轉移到服裝店門外而已。

STONE ISLAND 和 C.P. Company 有何關係？

STONE ISLAND 實際上是 Massimo Osti 在 C.P. COMPANY 以外的 side project。Massimo Osti 在 C.P. COMPANY 成功後仍致力研發新物料和新技術，到了 1982 年，他決定將副線獨立出來，那就是 STONE ISLAND。

不足一年，STONE ISLAND 已經打響名堂，吸引意大利最大服裝製造商 GFT 的創辦人 Carlo Rivetti 收購。最初 Massimo Osti 仍有參與設計，到了 90 年代中才完全離開，Carlo Rivetti 於是接掌一切，並親自擔任 STONE ISLAND 的創意總監。

footballhooliganism

　　Carlo Rivetti 曾在訪問中提過，STONE ISLAND 的成功在於幸運，其衣服左臂上的標誌性羅盤徽章，讓它猶如俱樂部一樣連結了一眾愛好者。他相信，是顧客發現了 STONE ISLAND ——不過，應該是足球流氓發掘了 STONE ISLAND 才更準確。

「不要打了，是自己人！」穿 STONE ISLAND 的才是同伴 ——

　　60 年代的原祖級足球流氓為了方便打架，永遠只穿球衣、Dr. Martens 和剃光頭（Skinheads）。如此顯眼的打扮，讓他們成為警察的眼中釘。只要一見這種打扮的年輕人出現，警察無論如何都會阻止他們進入足球場。你有張良計，我有過牆梯，踏入 70、80 年代，第二代足球流氓開始改變打扮，各自穿上「彩虹戰衣」。

為了順利進入球場，足球流氓長回了頭髮，改穿 adidas 球鞋，再換上各式各樣昂貴時裝。那時候，便是 FRED PERRY、Aquascutum、BURBERRY、C.P. COMPANY 和 STONE ISLAND 等品牌進場的時候。理論上，這些穿着價值不菲高級時裝的人沒理由會在球場上聚眾打架，當時警察的目光仍然留在「光頭黨」身上，於是這些衣着光鮮的「暴徒」便輕易逃過了警察的監視。

除了逃避警察監視，不同品牌也能產生分辨「自己人」的功能。當大家不再用球隊來分黨分派，在紛亂的球場上，誰是鬼？誰是自己人？為免敵我難分，足球流氓選定了時裝品牌作辨識 —— 對某些小隊而言，穿上 STONE ISLAND，才是自己人。

STONE ISLAND 就這樣由原來的高級時裝莫名其妙地轉變為足球流氓品牌。但對 STONE ISLAND 而言，大概是刺激銷量的利好因素，難怪會被 Carlo Rivetti 形容為幸運。不過對 BURBERRY 和 Aquascutum 這些真正英式老牌而言，足球流氓只是災難。花了十多年時間，BURBERRY 才能擺脫污名重生，Aquascutum 則沒有那麼幸運，它落得破產，然後被香港人收購的下場（是的，香港人收購了極多「家道中落」的國際名牌）。

在 Hip Hop 時代的 STONE ISLAND

到了 Hip Hop 大行其道的今日，足球流氓當然是無價的文化資產，也成為了 STONE ISLAND 廣受歡迎的根基。2019 年以年收入 7,500 萬美元擠身福布斯十大最高收入音樂人排行榜第 8 位的說唱音樂人 Drake 向來是 STONE ISLAND 忠實擁躉，他更被認為是令品牌在美國走紅的功臣。另外，饒舌歌手 Travis Scott 和 A$AP Nast 都是 STONE ISLAND 愛好者，二人甚至因此而出現 Beef*，A$AP Nast 寫了一首歌，開火 Diss* Travis Scott 比自己遲穿 STONE ISLAND。

曾經與足球流氓保持距離的 BURBERRY，近年吸納其中文化
轉型為潮牌；新晉俄裔設計師 Gosha Rubchinskiy 基本上所有設
計都貫徹足球流氓味道 —— 俄羅斯本來就是出產足球流氓的戰鬥
民族；2017 年，新加坡政府全資擁有的淡馬錫投資公司更收購了
STONE ISLAND 三成股份，除了有助品牌開拓國際市場，也算是
對 STONE ISLAND 的國家級認證。

　　STONE ISLAND 早已由偏鋒變成主流，到了現在，潮童還
可以為買 STONE ISLAND 而大打出手，但當順利買到並穿在身
上時，他們還會打嗎？誰會捨得穿上炒價近萬港元的 Supreme x
STONE ISLAND 打架？還是乖乖回家自拍吧。

＊Beef 和 Diss

　　在英文口語中，Beef 可以解作恩怨、過節或衝突等意思，在
Hip Hop 世界中經常用來形容不同 Rapper 之間的關係；而 Diss
的意思則與 Beef 類同，不過只能用作動詞，例如某人 Diss 了某
人，因此我們可以說 Travis Scott 和 A$AP Nast 之間有 Beef，
前者寫歌 Diss 了後者之類。

　　一般 Beef 只會停留在說唱時互相 Diss 來 Diss 去的層面，但
有時候不只寫歌那麼簡單，過往時常有因為幫派之間的 Beef 而引發
的流血衝突。上世紀 90 年代的東西岸 Hip Hop 戰爭當中，西岸 Hip
Hop 代表人物 Tupac 便相信是因為與東岸幫派的 Beef 而被槍殺。

　　Jay-z 和 50 Cent 之間有 Beef，Taylor Swift 與 Kanye
West 之間又有 Beef，其實只要沒人受傷，Beef 就是好的，畢竟
沒有 Beef 沒有 Diss 的世界，只會沉悶得多。

隱藏身份！ C.P. COMPANY 的 Goggle Jacket 如何成為警察惡夢？

STONE ISLAND 近年很紅，除了與 Supreme 推出聯乘，也與 Cyberpunk 服飾之鬼 ACRONYM 合作推出 Shadow Project，似乎就沒有人記得，遠在意大利還有一個知名度較低、但實際是前輩的品牌：C.P. COMPANY。

那些年的足球流氓，往往穿一件 C.P. COMPANY 的 Goggle Jacket，就衝上前線和敵對黨派或警察搏鬥。

意大利機能服之父：Massimo Osti

大多數人認識意大利機能服都由 STONE ISLAND 開始（知道它是意大利品牌吧？），你聽過的老闆名字可能是 Carlo Rivetti（沒聽過？），但事實上，C.P. COMPANY 和 STONE ISLAND 的創辦人都是同一人——意大利設計師 Massimo Osti。

1971 年，Massimo Osti 創立了品牌 chester perry，生產 T-Shirt、外套，甚至玩具車。Massimo Osti 以日後聞名的染色技術和物料科技，讓品牌得到不錯成績。但到了 1978 年，英國品牌 CHESTER BARRIE 和 FRED PERRY 以 chester perry 有影射

之嫌為理由，決定聯合控告 Massimo Osti 侵權，於是，他便取 chester perry 的縮寫，將品牌改名為現在的 C.P. COMPANY。

名字改為 C.P. COMPANY 後，品牌也似乎變得更成熟，並開始踏入更廣大的國際舞台。C.P. COMPANY 接二連三推出了多種新材料和新染色技術，後來更在 1988 年推出 C.P. COMPANY 最重要的王牌產品 Goggle Jacket。

1988 年，Mille Miglia 環意大利耐力賽

1977 年，停辦多年的 Mille Miglia 賽車比賽復辦，在比賽創辦的 1927 年，Mille Miglia 是單純的競速賽事，復辦時已變成只能駕駛生產自 1927 至 1957 年間的古董車耐力賽。

說到尾，最重要的還是商機。古董車，當然要配華衣美服和名錶。無數車廠、錶廠紛紛尋找機會與 Mille Miglia 合作，而 C.P. Company 便以 Goggle Jacket 成功爭取了 Mille Miglia 服飾贊助商之位。

Goggle Jacket 設計靈感來自日本的防風服，特徵是帽上延伸出來的護目鏡，讓穿着者可以確保視野之餘，一次過防雨、防風和防泥，擁有充足功能性和防護性。1988 年的 Mille Miglia 過後，C.P. COMPANY 順利憑着 Goggle Jacket 打響名堂，開始在歐洲其他地區走紅，而最重要的新市場，是英國。

英國足球流氓也穿 C.P. Company

上文曾提過的足球流氓，雖然大多愛穿 STONE ISLAND 或 FRED PERRY，但始終有不少人鍾情 C.P. COMPANY，結果讓 C.P. COMPANY 得以擠身 Causal 次文化之中，成為 80 年代英國足球流氓文化的重要服飾之一。

不少歐洲警察投訴，C.P. COMPANY 的 Goggle Jacket 往往成為童黨甚至犯罪分子愛穿的服飾。問題在於這些外套雖有蒙面之效，但完全合法。於是，方便穿着者隱藏身份但又完全合法的 Goggle Jacket，便成為了當時不少警察的惡夢。

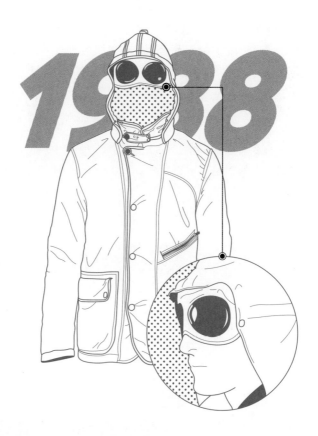

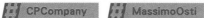

CPCompany　　MassimoOsti

現在的 C.P. COMPANY 其實是香港品牌？

　　順帶一提，現在的 C.P. COMPANY 已經是香港品牌。2015年，香港的聯亞集團收購 C.P. COMPANY，讓這個傳奇意大利品牌搖身一變成為香港本土品牌。C.P. COMPANY 更幫助該集團轉虧為盈，效益令人聯想起當年 I.T 收購 A BATHING APE 後，彷彿買入一棵搖錢樹一樣（是的，A BATHING APE 也是香港品牌）。

　　聯亞集團特別提到，英國及意大利仍然是 C.P. COMPANY 最大市場，總共貢獻品牌超過一半以上收入 —— 可見無論世事變改，英國人和意大利人仍然是愛 C.P. COMPANY 的。事實上，Massimo Osti 早於 1984 便將品牌賣出，後來多次易手，如今又到了香港人手中。

　　既然 STONE ISLAND 已隨處可見，C.P. COMPANY 又成為了香港品牌，何不添置一件 Goggle Jacket 在冬天中陪你擋風擋雨？

2.3

英國足球流氓史中，FRED PERRY 為何佔一席位？

2018 年世界盃決賽周於俄羅斯舉行，當地嚴重的足球流氓問題，再次備受關注，有俄國官員竟認為解決方法是將打鬥合法化。2016 年法國歐國盃時，就曾發生 200 名俄羅斯球迷與過千名英國球迷間的衝突，結果是英國球迷「慘敗」。俄羅斯雖然盛行足球流氓文化，但只不過是青出於藍的後起之秀，英國作為現代足球發源地，同時也是孕育惡名昭彰的足球流氓的始祖，但要回顧足球流氓史的話，便不得不提英國品牌 FRED PERRY 和其背後的足球流氓群體 Perry Boys。

FRED PERRY —— 足球流氓 Perry Boys 的制服

現代足球於英國誕生前，它的前身、相對原始的鄉民足球（folk football）其實極為暴力，足球流氓亦於歷史常見，直到近代足球被規範化，才令一度狂熱的足球流氓消失。然而，1960 年代，英國的足球流氓死灰復燃並成為全球問題，才重新受到國際關注。

二戰結束後，英國雖然是戰勝國，但仍無阻經濟衰退、失業率高企等問題出現。當地的工人階層大多生活困苦，對社會感到既不

滿又不安；同時，英國於 1966 年首次奪得世界盃冠軍，在民族驕傲、不安和憤怒等各種情緒驅使下，足球流氓這種暴力象徵才重新出現。

這批足球流氓會跟隨英國國家隊出國，在歐洲各地的球場掀起打鬥。為了避過警察的追捕，他們經常穿着昂貴服裝而非普通球衣，從而顯出自己與「暴民」、特別是 60 年代的光頭黨有別。於是，日後這種足球流氓的穿着風格，就被稱為「便服文化」（casual）；但在此之前，casual 的起源可以追溯到 70 年代，一群熱愛 FRED PERRY 的 "Perry Boys"。

當時，英國國內不同球隊、地區的足球流氓各自喜好不同品牌，"Perry Boys" 就是指一群在 70 年代中活躍於曼徹斯特、喜歡穿 FRED PERRY 的幫派。他們的出現和穿着風格，影響了日後足球流氓的形象。由於 1970 年代的運輸仍未算發達，很多英國人只能穿本土品牌，但 "Perry Boys" 選擇 FRED PERRY，其實有其象徵意義。

網球手和足球有何關係？

Fred Perry 本是位網球手，並不踢足球，但他本人和足球流氓有一個很大的共通點，就是同樣出身於英國工人階層。Fred Perry 於 20 世紀初活躍於網球壇，當時網球仍算是高尚的紳士運動，出身於工人家庭的 Fred Perry 本應無法接觸，直到他的父親從政，才令他打破常規。

當然，由於網球界由上流社會主導，Fred Perry 的網球路並不順利；但他憑實力於 1933 至 1934 年成為史上第一位完成生涯大滿貫（Career Grand Slam）的網球手，亦被視為當時英國最偉大的網球手。

日後，Fred Perry 以代表勝利的月桂葉作為標誌創辦了同名服裝品牌，隨即受到英國青年青睞。除了和設計本身有關，更重要的原因是 Fred Perry 本人出身基層，卻能反抗上流社會並取得成功，象徵了戰後英國青年對社會的憤慨和叛逆，引起年輕人共鳴；同時，FRED PERRY 和網球兩者都帶有高貴形象，滿足了基層青年希望透過服裝扮成有錢人的心理。

於是，70 年代的 Perry Boys 和其他喜愛次文化的英國青年，都不約而同選擇 FRED PERRY。雖然日後便服文化繼續發展，足球流氓穿着的品牌日漸多元化，但 FRED PERRY 和 Perry Boys 作為起源，實在足以在英國足球流氓史中佔一席位。

今時今日，Perry Boys 為何重要？

球迷間的打鬥絕對不鼓吹不鼓勵，亦破壞了足球的健康形象，但足球流氓風格本身，卻給予設計師不少靈感，並在近年國際時尚界大放異彩，成為可登大雅之堂的設計。

17/18 年曼聯主場球衣，其實就取材了 70 年代的 Perry Boys 風格。畢竟 Perry Boys 就是發源於曼徹斯特的群體，曼聯將當年的設計套用到今日的球衣上，反映曼聯雖然早已國際聞名，但並沒有忘本，而是相當重視曼徹斯特這個根。始終，立足本土，才能放眼國際。

衣服從來不只是衣服那麼簡單，背後反映文化、歷史，甚至是國際觀。足球流氓的打鬥行為，自然應該讓其走入歷史，但它背後的故事，以及品牌的變化，為設計師提供源源不絕的靈感，成為受人欣賞的設計流傳世上。

為何 Polo 叫 Polo？
由運動衣變成日常服飾

先不提 Polo 應不應該反領，你有想過 Polo 為何叫 Polo 嗎？Polo 明明解作馬球，為何打網球或高爾夫球的人也會穿，甚至連足球流氓也為其着迷？瘋魔無數年輕人的 Polo Shirt，當然不止衫上那個馬球球員 Logo 那麼簡單。

不少人以為 Polo Shirt 起源於馬球運動，有這個想法其實也很難避免，畢竟 Polo 解作馬球，最舉世知名的 Polo Shirt 品牌就是 POLO RALPH LAUREN，直線思維下 Polo Shirt 當然起源於馬球。

事實卻是相反，只不過是因為 POLO RALPH LAUREN 在營銷「有領運動衫」方面實在太成功，令這種衣服日後「逆向」地變成 Polo：在 1970 年代前，Polo 不叫 Polo，而是稱為 Tennis Shirt。沒錯，Polo 本來是網球衣。

因網球而生

20 世紀初，網球仍然是上流社會的貴族運動，網球手必須穿整套西裝，甚至連領帶也要戴好才能比賽。這當然很難受，但約定俗成的事就只能接受 —— 直至法國網球手 René Lacoste 設計的網球衣出現。

Rene Lacoste 於 1920 年代開始活躍於網球界，他有感傳統網球衣的不適，於是自行設計一套有領運動衣（日後的 Polo）並在比賽中穿着。他退出球壇後，於 1933 年以自己姓氏創辦服裝品牌 LACOSTE，將其設計的服裝商業化，標誌性的 logo，就是他在球壇上的名號 —— 鱷魚（Crocodile）。

他設計的有領運動衣，有近似恤衫的外型，同時又方便運動，隨即在網球界大受歡迎，除了打入上流社會並成為「高端人口」的必備運動服，更走入民間時尚界成為大眾服飾。這種 Tennis Shirt 取得空前成功後，於 50 年代開始外銷到美國，漸漸走向國際。

polo ## tennisshirt

因馬球而揚名

不過，因網球而出現的有領運動衣，要等到 60 年代末期才以 Polo Shirt 之名真正揚名。美國時裝設計師 Ralph Lauren 於 1967 年創辦 POLO RALPH LAUREN，一步接一步擴張自己的時裝版圖，反過來令 René Lacoste 的有領運動衣被冠以 Polo 之名。

Ralph Lauren 不是馬球運動員，創辦個人同名品牌前，他曾在美國老字號西服品牌 Brooks Brothers 工作過。自立門戶後，他選擇以 Polo 為品牌命名，並將其視為品牌的核心商品，其實是希望將品牌扣連馬球運動帶來的高尚感覺，令品牌得以受美國上流社會歡迎。

結果，POLO RALPH LAUREN 獲得超然成功，令英語世界開始反過來稱呼 LACOSTE 的 Tennis Shirt 為 Polo Shirt。起初 LACOSTE 仍希望維持 Tennis Shirt 的稱呼，漸漸就放棄了。就算現在尋找 LACOSTE 的資料，雖然也能看到他們堅持自己是這種有領運動衣的發明者，但早已改稱這款主打商品為 Polo Shirt。網球衣被馬球騎劫成為馬球衣，要説可憐也是挺可憐的。

網球為時裝界提供無限靈感？

網球服飾總是為時尚界提供無限靈感，但從 Fred Perry 以及 René Lacoste 看來，也可以反過來説網球運動員借助名氣走入潮流界，相對其他運動員更易。

網球曾經長時間是上流社會的運動，即使今日已經平民化，仍給予人高尚優雅的印象，再配合優秀網球手的名聲，足以為品牌形象加分。而且，為了隱藏汗水，網球服飾主要以白色為主調，在香港大受歡迎的 adidas 網球鞋 Stan Smith，靈感也是源自同名美國網球手 Stan Smith，其中經典款就是配上綠色鞋跟的

純白鞋款，造就了網球服飾簡潔、「無設計」的風格，相當容易受年輕人歡迎。

　　另一角度看，有領網球衣亦是網球運動平民化的其中一步。曾經網球作為高尚運動，社會大眾對其望之而卻步，但有領運動衣在大眾時尚界的成功，令更多人將網球衣視為日常服飾，亦能吸引大眾反過來對網球產生興趣。

　　足球或籃球球衣，往往令人聯想起滿身汗臭的男子；Polo 作為網球和馬球運動的專屬球衣，卻令人想起身穿純白服飾的上流貴公子。Polo Shirt 的成功及流行，實際上借助了網球、馬球等運動的高貴形象，可見運動從來不是那麼簡單，背後有相當多文化根基 —— 穿上 Polo 時，也不妨思考一下背後的故事 *。

upperclass　　casual

✱ Polo 和足球流氓

　　說了這麼久，那究竟 Polo 與足球流氓有甚麼關係？ Polo Shirt 的成功，在於借用了網球和馬球的高貴形象，但亦因如此，Polo 受到了廣大足球流氓支持。

　　足球流氓早期慣穿愛隊球衣出入球場，但到了 70 年代中後期，他們開始成為警察眼中釘。為了避人耳目，足球流氓開始改穿名牌，例如來自德國的運動王者 adidas（當時的）、來自意大利的高級時裝 STONE ISLAND 和 C.P. COMPANY，以及英倫本地的 BURBERRY 長風衣，而象徵高貴形象的 Polo 亦自然成為一眾足球流氓的心頭好。

　　受足球流氓追捧，是福是禍？昔日各大品牌都心急如焚地希望與足球流氓脫離關係，時至今日，足球流氓文化已成為備受追捧的 Fashion Style。各大品牌發現背後的經濟潛力後，爭相將自己改造得更有足球流氓風格，回望歷史，實在諷刺得很。

未來世界機能服

　　機能服，追本溯源的話，用詞來自日本「きのふく」，現時已被吸收成為中文；英文的話，即可以被翻譯成 Techwear。最早可被視為 Techwear 的服飾，要數六七十年代開始，以尼龍為首的人造物料所製成、防水防風的極限運動服飾。當然，隨着美學不斷進化，愈來愈多人即使不上山，亦會穿着機能服在城市四處走，而部分品牌的機能服亦因為過於追求花巧，反而輕視了機能。有人說，現時最名正言順的都市機能服，其實是不分早晚在城市四出奔走的那群外賣速遞員身上，那件快乾抗菌的制服。

2.5

世界末日之後，我們會穿甚麼衣服？

「如果明天隕石降臨，明知逃不掉注定喪生」的話，你會做些甚麼？

可能，你會到衣櫃收拾幾件衣服，帶些日用品，背着大背囊走出門口，看看有沒有一線生機；又或者，既然明知逃不掉，那倒不如瑟縮於家裏吃凍香腸，靜靜地聽候，共末日邂逅，那不是更好嗎？

如果世界末日，是突然之間全人類死清光，這倒算簡單；但假如不幸地死不去的話，那又可以怎麼辦？那時候，要在末日生存下去，又會出現怎樣的時裝？可能，我們全部都會穿着機能服。

甚麼是機能服？由網球西裝到軍服

人類大部分衣服，本來都是機能服，只是過去科技落後，以今天眼光看來才會不夠機能；當科技推陳出身，衣服就會不斷變化。

幾十年前，網球手打網球要穿全套白色西裝，連領帶都要緊緊繫上，為甚麼是白色？因為白色散熱，方便做運動。這套白色西

裝，已經是當時最高科技的網球運動衣，要到前文提及的 Tennis Shirt 出現，網球手才不用穿西裝上場。

機能服的表表者，一定是軍服，迷彩、防風防水，全都是戰場需要的功能。很多軍用長大衣，現在看來又長又重，但已經是當時最出色的風褸。BURBERRY 最經典的 Trench coat，顧名思義是戰壕大褸，是一戰軍官到戰壕時會穿的軍服，這種大褸後來在戰場上變得落後，便被民間吸收，成為民用時尚。

二戰前後，各國軍官仍會穿着類似的長孖襟大褸，當然後來就被淘汰，因為發明尼龍等人造纖維後，防風防水就不用再靠濕水會變重的棉花。

機能服的吸引之處

現在，我們一般談及的機能服，又可以稱之為 Techwear，防風防水是基本功，有時更可以除臭抗菌，還有很多口袋，方便使用者收納不同裝備。是不是真的那麼實用？很多時候，大家不是求實用，而是迷戀背後的故事。

STONE ISLAND 和 C.P. COMPANY 這兩個機能服老牌和足球流氓關係密切，代表着 80 年代時期，「踢人多過踢波」的 Casual 次文化；新興品牌例如 ACRONYM 和吉豐重工，則可以被歸類為 Cyberpunk fashion，其設計概念由 Cyberpunk 作品延伸出來，講求未來感和末世感。吉豐重工近期甚至開始為衣服構思系列故事，主題是一個由人工智能模擬出來的虛擬世界，令穿着的人可以更容易幻想自己身處於未來世界。

機能服吸引之處，是可以讓人返回過去，同時讓人穿越未來。不過，"High Tech, Low Life" 的生活其實是很多人的日常，Cyberpunk 的世界，原來又不是那麼未來。

機能服實用可能性（一）：核戰？

衣服為人的需求而生，有新需求就會有新衣服，現代的機能服不算太實用，未來又會是怎樣？

今時今日，美國有 Rapper 因為怕被人開槍射殺，所以流行穿防彈背心；英國因為經常有人以刀傷人，所以有品牌以防割或者防刺物料製作衣服，即使走在街上被人用刀插數下也死不了（似乎香港人也有需要）。因為監控愈來愈多，有設計師就製作了可以矇騙監控鏡頭，用來抵擋人臉辨識的迷彩，亦有人在衣服內加裝 RFID 口袋，專門讓人放置重要卡片，用以保護個人資料。

2019 年末，電子遊戲神作《死亡擱淺》（*Death Stranding*）已經預視了未來，ACRONYM 創辦人 Errolson Hugh 甚至參與了服飾設計，還將遊戲內的服裝製作成實物發售。在遊戲世界裏，野外不時會下一種叫時間雨（Timefall）的雨水，被淋到的人會急速老化，所以送貨員一定要穿着將全身包好、保護肌膚的機能服出門。

更遠的未來，會有怎樣的衣服？萬一未來爆發大規模核戰，我們又不幸地死不了，而且不知為何一定要外出的話，那麼我們便需要像《死亡擱淺》內的防風防水機能服。雨水往往會帶有核污染物，人類避之則吉，假如衣服本身被鉛片包着，那就可以更直接地擋住環境輻射。如果隨時會有核幅射的話，衣衫最好有可以抵擋電磁脈衝（EMP）的口袋，這樣才能順利帶電子產品出街。

機能服實用可能性（二）：病毒？

爆發核戰這種末日想像，可能過於復古，那不如，我們預計世界有病毒啦？不用預計，2020 年的我們現在已經實際經歷中。假如疫情沒有完結一日，下一波又會在何時出現？沙士（SARS）距離我們只有 17 年，會不會數年之後，又會有新一波疫情？

野生動物身上估計仍有至少 150 萬種人類未知病毒，每種都有機會感染人類。當人類活動範圍愈來愈大，便愈有機會與野生動物接觸。我們與病毒的距離，其實很近。

今天，口罩已經是我們生活的必需品，本來很多機能服品牌，例如 C.P. COMPANY 和 STONE ISLAND 推出的外套，都有一種叫 Riot Mask 的設計，方便用家在突發事件中，用衫領當面罩遮擋自己的面容，以免被人認出。

最近已經有設計師活用這個設計，設計出衣領可以加入濾芯，聲稱可以防病毒的 Mask Jacket。另外，不少奢華品牌都開始推出印有品牌 logo 的自家製口罩，例如 LOUIS VUITTON 便出產面罩，定價接近 1,000 美元。亦有可能，未來人人都有防菌衣，家中會設有無菌室，又或者，出街便會戴上防毒面具。

20 世紀，末日未接近時出生，到了如今，末日離我們愈來愈近嗎？沒有人猜到末日何時來到，但 fashion 的趨勢有得猜。心態決定境界，就算未來未有來，我們都可以多穿機能服，預早準備迎接新世界。

2.6

搶不到口罩，
戴球鞋口罩有用嗎？

2020 年初，世界末日感籠罩香港，廁紙糧油要搶，口罩更是千金難求，一盒外科口罩甚至開始逼近 Off-White 口罩價位。既然如此，我們為甚麼還要戴外科口罩？不對，Off-White 口罩用料可能太薄，沒有阻隔病毒的能力，那麼，用運動鞋做的口罩又有抗病毒功效嗎？

王志鈞：拆解球鞋成為口罩

運動期間，我們會比平常吸入多數倍空氣，因此市面上一直有大量運動口罩，防止我們做運動時吸入過量污染物和細菌（當然，病毒基本上是阻隔不了的），中國設計師王志鈞於是受運動口罩啟發，開啟了他的球鞋口罩計劃。

王志鈞居於北京，喜歡跑步的他，意識到當地嚴重的空氣污染問題，但市售口罩又讓他戴得不舒服，因而產生了自行設計口罩的想法。他決定以球鞋為素材，拆解並重組成口罩，那是 2014 年，他第一對拆解的球鞋，竟是天價的 Yeezy Boost 350 v2。

將球鞋改裝為口罩後，他隨即一炮而紅，雖然有公司希望和他合作大量生產球鞋口罩，但他始終拒絕。雖然他強調，喚起社會關注空氣污染才是其初衷，沒有打算走商業化的路，但你知我知單眼佬都知，限量的東西當然比較值錢，維持自由身，控制口罩的產量，才能令自己的球鞋口罩身價愈來愈高。

　　這些年來，他一直以獨立設計師身份工作，更曾與陳冠希的 CLOT、adidas Originals 和 HBX 等不同品牌合作。他創作的素材，往往都是炒至天價的神級球鞋。雖然球鞋網面有助阻隔灰塵，防疫功效似乎仍比不上活性碳口罩，但假如能噴上球鞋防水噴霧，也許可以阻隔一定程度的飛沫傳播。

\# WangZhiJun　　\# sneakermask

Freehand Profit：球鞋配上防毒面具，當然可以抵抗病毒 ━━

事實上，以球鞋製成口罩也不算是新想法，在國外早有先行者。以 "Freehand Profit" 之名創作的設計師／藝術家 Gary Lockwood 早於 2010 年，便開始了他的「Mask 365」計劃 —— 為了激發創意，他規定自己每天做一個面具。在嚴格的限制下，必須不斷超越自己並尋找新素材，最終便找到球鞋這個變化無盡的世界。

早在 Run-DMC 唱出 *My Adidas* 的年代，球鞋已經與 Hip Hop 扣連，Freehand Profit 熱愛 Hip Hop，自然同樣喜歡球鞋。對他而言，面具製作是一門古老藝術，防毒面具就是屬於現代人的面具，因此將球鞋配上防毒面具實在順理成章。

Freehand Profit 雖然有作品公開發售，但大多都是接近上萬美元的天價。他主要為 Hip Hop 音樂人製作面罩，好讓一眾 Rapper 走到台上，能夠以天價球鞋為素材的面罩，展現他們「金牙金錶金鏈」以外的驚人財力。

和王志鈞的半面式口罩不同的是，Freehand Profit 的作品大多都是全面包覆式面罩，並以軍用防毒面具為基礎設計。正因如此，只要配上合適的濾毒罐，當然可以抵抗病毒（前提只是你買得起）。

球鞋作為奢侈品，戴在臉上也正常不過 ━━━━━━

在時裝世界，解構本是平常事。解構先行者 Martin Margiela 素來喜歡從市場尋找古着，將其復修重組，也會將球鞋拆來拆去解構為新作品。近年潮流界紅人 VETEMENTS 的 Demna Gvasalia 和 Off-White Virgil Abloh 那些充滿解構元素的作品，基本上都是啟發自 Martin Margiela。

在球鞋已經成為奢侈品的今天，它們隨時比我們身上任何一件穿搭還要貴重，因此解構球鞋來製成面具也不過分。戴在臉上，始終比穿在腳上更有炫耀作用。在這種新型的「口罩經濟」下，有能力戴上甚麼口罩，已經反映了一個人的財力：你戴的是活性碳口罩、N95，還是 Air Max 改裝而成的防毒面具？別人一看，便高下立見。

不過，相信 Freehand Profit 也沒有預期他的客戶真的需要用到防毒面具的濾毒功能；王志鈞也曾多次強調，希望自己的球鞋口罩終有一天能夠成為沒有功能的純藝術品，他理想中的世界，是一個大家不再需要每天戴着口罩過生活的世界，希望這個世界，能夠早日出現。

FreehandProfit GaryLockwood

豬咀配機能服：
應該行山還是抗疫？

　　2019 新型冠狀病毒肺炎肆虐期間，愈來愈多人以防毒面具（豬咀）取代口罩。協同效應之下，開始有更多人留意機能服，本來源於極限運動的功能服飾，如何成為現今的「抗疫」fashion item？

登山必備：防風防水的機能服

　　機能服顧名思義，是以功能為首要重點的服飾，但機能服的歷史並不長，在製衣物料革命前，衣服主要還是以羊毛和棉花製成。昔日，無論是登山長褲還是保暖大衣，都是以厚重的羊毛製成 —— 既笨重又不能防水，這一點在山上，甚至可以引起生命危險。

　　二戰前人類發明尼龍這種新物料，開啟了機能服的大門，但早期還只是用來製作絲襪等日常服飾，要到六七十年代，才開始出現 THE NORTH FACE、patagonia 等機能服品牌。這些服飾的用途是登山、露營甚至滑雪等極限運動，基本要求當然是防水防風，愈輕愈好，於是物料研發方面的科技最為重要。

　　更好更輕的裝備，幫助人類到達更遠更高的地方 —— 那是機能服的初衷。外觀不是機能服關注的地方，它們給人的印象就是

醜。過去，你不會在城市穿機能服；但漸漸，愈來愈多人開始在街上穿上機能服，它們還特別受説唱歌手喜愛。

機能服：時尚界新經濟

時至今日，機能服已經在時尚界帶動了新經濟。有機構統計，2018 年全球運動服飾市場規模高達 2,000 億美元，當中機能服佔接近一半。

機能服着重創新物料研發，價格自然高昂，加上顏色鮮艷（一旦發生意外搜救團隊能較易發現遇難者）和擁有明顯的品牌 logo，機能服慢慢轉變為身份象徵，大受年輕人，特別是 Rapper 喜愛。Rapper Drake 就以喜愛 STONE ISLAND 聞名 —— STONE ISLAND 本來的確是運動品牌，但已經不會有人穿 STONE ISLAND 做運動。

被稱為「始祖鳥」的專業登山品牌 ARC'TERYX，更在 2009 年推出商務休閒支線 ARC'TERYX Veilance，開宗明義運用登山的科研技術製作西裝外套。早前 LOUIS VUITTON 的時裝秀上，創作總監 Virgil Abloh 竟穿上 ARC'TERYX 外套登場，甚至讓模特兒穿上 ARC'TERYX 拼上晚裝的自製外套登上天橋。雖然仍未公佈任何消息，但已讓時尚界猜想未來 LV 是否有機會和 ARC'TERYX 合作。用來登山的 ARC'TERYX 配上奢華名牌這件事換在 20 年前，是不會有人能夠想像的，現在究竟是 ARC'TERYX 還是 LV 比較奢華，更加是見仁見智。

機能服如何成為「抗疫」fashion item？

隨着《銀翼殺手》、《攻殼機動隊》和《死亡擱淺》等描述未來世界的電影及遊戲大受歡迎，愈來愈多人關注機能服飾，並開始想像我們身處在未來世界那種充滿污染的環境中 —— 對角色而言，

機能服是日常生活必備：未來世界的雨水可能會傷人，空氣中可能存在致命的病毒。

在疫情下，我們同樣需要防風防水的機能服，讓它們成為個人防護裝備。有研究指，引起肺炎的冠狀病毒最長能在死物上存活長達 9 日，因此最好穿着不易佔上病毒的衣物，並要經常清洗，所以表面光滑和快乾的機能服便大派用場。冠狀病毒能夠經由眼睛結膜傳染，於是 C.P. COMPANY 的 Goggle Jacket 本身自帶的護目鏡，就能夠好好保護我們雙眼。更不用說，機能服常見的多袋設計還能讓我們隨身攜帶消毒搓手液等抗疫物資。

專家警告疫情將不會輕易完結，意味着我們要有與疫情長時間對抗甚至共存的心理準備，我們的服飾也要隨之升級。我們現在已經看到改裝豬咀的潮流出現：有人將防毒面具噴成各種顏色，甚至有人畫上品牌 logo 和花紋，讓防毒面具成為了當代 Cyberpunk fashion item。戴上防毒面具後當然要配上機能服 ——「防疫 Fashion」的出現，實在指日可待。

諷刺的是，現在走在街上的人，可能穿上全身機能服配上豬咀；反而行山的人，卻穿着 Bra top 配瑜伽褲等不合格裝備，還要不戴口罩，完全輕視登山這門嚴肅的運動。大概，會氣死過去半世紀那些努力為人類研發機能服的先驅。

2.8

忍者鞋：由傳統到現代化跑鞋

　　忍者鞋？是忍者穿的嗎？當你這樣想時，便會發現除了忍者，日本不少人 —— 特別是勞動階層，仍然時刻穿着忍者鞋四處遊走。同時，你也有機會在運動場上或 Hi-fashion 紅地毯看到忍者鞋的身影，如今的忍者鞋，同時擁有傳統、運動和 Hi-fashion 這互為影響的三重身份。

忍者鞋？稱為分趾鞋比較準確

　　「忍者鞋」當然不是正式名稱，比較正式的稱呼應該是「分趾鞋」。分趾鞋源於與木屐搭配、日文中稱為「足袋」的分趾襪，由於木屐不方便活動，後來便出現直接將分趾襪和鞋連結在一起的分趾鞋。

　　這種在日文中被稱為「地下足袋」的分趾鞋，既能保護腳底，觸感又如只穿上襪子一樣舒適，加上它強烈的裸足感和抓地性，讓用家得以非常方便地活動，讓它深受日本勞動階層喜愛。傳統上，日本建築工人、木匠和農夫都會穿着分趾鞋，雖然近年已日漸被現代鞋款取代，但在各地景點面對遊客的人力車夫或忍者，以及在祭典中抬神轎的男丁，仍會穿着既方便活動又充滿日本傳統氣息的分趾鞋。

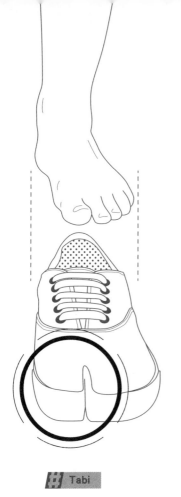

Tabi

由勞工階層鞋到裸足感跑鞋

看似沒落的分趾鞋，近年卻以運動鞋的新身份重出江湖，起點是遙遠的 50 年代。前文我們介紹過日本老牌運動企業 Onitsuka Tiger 因為在 1951 年波士頓馬拉松幫助日本跑手田中茂樹奪冠而在世界嶄露頭角，當時田中茂樹穿着的就是一雙外國人無法理解、外型古怪的跑鞋 Tabi —— 也就是足袋的英文。

早於 50 年代，Onitsuka Tiger 便以日本傳統分趾鞋為靈感製作馬拉松跑鞋，並順利造就了波馬史第一位日本冠軍，但這種分趾跑鞋有大受歡迎嗎？答案是沒有。由於外形太古怪、太重日本色彩，加上日本製造在當時仍然罕見，分趾鞋難以被歐美接受，連 Onitsuka Tiger 在日本國內也放棄繼續開發分趾鞋而力推西式運動鞋。

到了近年，隨着更多日本傳統足袋企業推出分趾鞋，vibram 和 adidas 推出更奇怪的「五趾鞋」，以及日本文化開始受歐美推崇，才有更多人開始視分趾鞋為正式運動鞋。2017年，日本劇集《陸王》的主題就是分趾運動鞋。故事講述日本一間百年足袋老店「小鉤屋」因為經營困難，為了生存而運用足袋技術轉型研發「裸足感」跑鞋。有趣的是，電視劇的實際贊助商雖然是美津濃（Mizuno），不少網民卻認為故事中的「小鉤屋」是在影射 Onitsuka Tiger。

幾乎最早製作分趾運動鞋的 Onitsuka Tiger 放棄了後續研發，最多只是限量推出而未曾大量生產；後來卻有其他企業陸續「致敬」，例如因 Onitsuka Tiger 而誕生的 Nike 在 1996 年也推出了分趾鞋 Nike Rift，雖然最初反應平平，但後來又以誕生 20 周年的名義重新推出市場，幫助 Nike 搶佔小眾地位。

Hi-Fashion 的奇妙轉化：Maison Martin Margiela ━━━━

　　除了運動鞋外，分趾鞋還出奇地成為時尚界的重要一環，那是因為 1989 年，Maison Martin Margiela（MMM）以 Tabi Boot 的名義將分趾鞋搬上國際舞台，讓分趾鞋成為了時尚界經典之一。

　　MMM 是讓分趾鞋廣受國際關注的功臣，也讓分趾鞋更易被大眾接受。他們設計的分趾鞋主要以皮革製成，表面看似與一般皮靴無異，近看卻會發現流露著濃厚日本情懷，他們將來自日本的工人級分趾鞋搭配到高級時裝，而兩者又不見衝突。

　　MMM 自然不是人人買得起，因 MMM 而認識分趾鞋的人便有可能轉而選擇其他品牌，變相令更多人認識了分趾鞋並推動分趾鞋潮流。2019 年，男演員 Cody Fern 以包含 Tabi Boot 在內的全身 MMM 造型走在金球獎紅地毯時，立即成為時尚界話題。當時有美國時尚評論人便提出：「無論喜歡與否，2019 年我們將見到更多分趾鞋。」

　　曾經，分趾鞋因為日本色彩太濃厚而被人嫌棄；到了今天，有誰不想擁抱日本文化？分趾鞋帶來的裸足感相當適合慢跑，而它又有濃厚時尚特質，大概沒有哪種鞋款能像分趾鞋一樣既適合出現於運動場上，同時又可以現身在時尚活動中。

2.9

反抗忍者鞋：
運動潮流界新貴 HOKA ONE ONE

跑步，我們應該穿擁有厚重氣墊的厚底鞋來防止受傷，還是應該模仿人類天生赤足跑步（Barefoot running）的方式，穿着讓人獲得裸足感的分趾鞋甚至五趾鞋？這一直是運動界難以得出結論的問題。

「忍者鞋」（分趾鞋）就是基於後者邏輯而生的薄底運動鞋。無疑它以其輕便、抓地感取勝，但有不少用家反映分趾鞋難以避震，容易令跑者受傷；根據前者邏輯而設計的厚底運動鞋，近來同時成為運動和潮流界新貴，HOKA ONE ONE 便是最有象徵性的例子。

它的厚鞋底，比你曾見過的任何一對厚底運動鞋還要厚。

法國誕生的專業級運動鞋

運動潮流界新貴 HOKA ONE ONE 最初來自法國，由跑者 Nicolas Mermoud 及 Jean-Luc Diard 於 2009 年創立，以成為專業運動鞋品牌為目標。

HOKA ONE ONE 不是英文也不是法語，而是紐西蘭原住民毛利人的語言。在毛利語中，HOKA ONE ONE 意思是「如同飛過地

面一樣」，喻意讓跑者跑得最省力，最不易受傷，跑得如飛行一樣（順帶一提，由於不是英文，ONE ONE 的讀法應為 O-ni O-ni）。那如何才能跑得省力又不易受傷？ Nicolas 和 Jean-Luc 認為厚鞋底和氣墊才是解決之道。

Nicolas 和 Jean-Luc 本人都是跑者，特別熱衷長距離賽事。他們深明跑者需要一雙有效避震、厚而輕量的運動鞋，絲毫不相信薄底運動鞋那一套。HOKA ONE ONE 誕生後不久便受到運動界注意，就是因為它的跑鞋每款都有簽名式 oversize 厚鞋底，與當時一眾極簡主義鞋款大相逕庭。

極多主義 VS 極簡主義

HOKA ONE ONE 創立的 2009 年前後，赤腳跑步潮流出現，不少人開始穿着 vibram FiveFingers、Nike Free、VIVOBAREFOOT 和分趾鞋等盡量消除氣墊、模仿赤足跑步的鞋款。這些鞋款可以被歸類為極簡主義（minimalism）跑鞋，而相對的就是「極多主義」（maximalism）的 HOKA ONE ONE。

HOKA ONE ONE 的強項就是「多」：誇張的厚氣墊、對腳踝的全面包覆，加上鶴立雞群的特殊弧型厚鞋底，讓它非常適合長距離跑手。甚至有評論指需要 40 公里以上的距離，才能完全發揮HOKA ONE ONE 的優點。

HOKA ONE ONE 的厚而輕量，讓它廣受馬拉松和三項鐵人等賽事跑手支持，很快便成為不少專業跑手的心頭好。但它後來，卻也成為了一眾不做運動的潮流人的心頭好。

由法國飛到美國，再到潮流界

到了 2013 年，HOKA ONE ONE 被擁有 UGG 和 Teva 等知

名鞋履品牌的美國 deckers 公司收購，讓 HOKA ONE ONE 得以有更多資源，由法國飛到美國，更遠飛到全世界並出奇地成為潮流界新貴。在潮流界中，HOKA ONE ONE 同樣以極多主義對抗極簡主義。

品牌進軍世界的 2013 年前後，正是 "Normcore" 大行其道之時。Normcore 一詞由 Normal 和 Hardcore 組合而成，意指堅持舒適、簡單的穿着風格。當時流行的 Normcore 鞋款，自然就是 Stan Smith 和 Common Projects 等簡單利落的極簡主義球鞋（還必須是白色）。那時候，厚鞋底的 HOKA ONE ONE 自然無人問津。

生於保加利亞、在英國活躍的新晉時裝設計師 Kiko Kostadinov 是讓 HOKA ONE ONE 走入潮流界的重要推手之一。他私下不時穿上 HOKA ONE ONE，也經常以 HOKA ONE ONE 搭配自己同名品牌的時裝，讓這雙本應與時尚無緣的球鞋得以多次走上各地時裝周和時尚天橋。由於跑鞋雜誌連番報導，日本大大小小的球鞋店自 2017 年起也相繼代理 HOKA ONE ONE 的產品，讓它在日本廣為人知。日本的潮流，很快便傳入韓國和香港，成為東亞地區的新潮流。

搭上 Dad shoe 潮流順風車

近年潮流風向大改，人人愛穿鞋底特大、顏色多變的 "Dad shoe"，於是造型復古的 HOKA ONE ONE 搭上了 Dad shoe 潮流順風車，順利成章成為更受各地潮流人追捧的鞋款。

相信品牌創辦人 Nicolas 和 Jean-Luc 自己也想不到，本來為長距離賽事而設的專業運動鞋會被遠在日本和香港、平常一談到運動就搖頭的年輕人穿在腳上吧。至於做運動應該穿厚底鞋還是薄底鞋的問題？相信他們想都沒有想過。

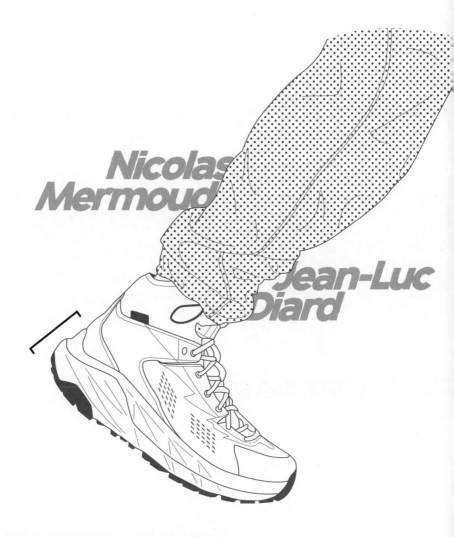

Nicolas
Mermoud

Jean-Luc
Diard

 thicksolesneakers maximalism

轉型的情意結

　　轉型的故事，最是讓人着迷。歷史洪流裏，無數品牌曾經出現，又有無數品牌早已消失。能經歷時間，捱過戰爭，在你我眼前出現的品牌背後，一定發生過不同事件，有些品牌放棄了本業，改為經營新業務，結果又成功了。

　　人人皆知的滑板潮牌 THRASHER，服裝業務經營得比雜誌本業更成功；中國國民帆布被法國人買下後，才能外銷到全世界，結果又被眼紅，變成鬧雙胞的鬧劇；意大利傳統品牌 FILA，成為了韓國企業，才能繼續生存……這些品牌的華麗轉身和不華麗轉身，背後的故事都值得讓你知道。

MLB：香港人何時情迷打棒球？
進駐旺角、中環的美式韓國潮牌

　　你懂不懂打棒球？作為香港人，不懂打棒球當然不出奇，但你卻可能穿過棒球外套，戴過棒球帽，卻又不覺得突兀。畢竟，美式棒球風格早已於潮流界植根，成為香港人日常穿搭的一部分。除了早年佔領香港 Cap 帽市場的 New Era 之外，近來新貴 MLB 亦有反攻趨勢，更於香港開設多間旗艦店，似乎銳意在香港潮流界分一杯羹。

　　曾有美國白人女學生穿旗袍被指責為「文化挪用」（cultural appropriation），假如戴棒球帽也是文化挪用的話，你挪用的是哪國文化呢？美國？未必，可能是韓國文化 —— 潮牌 MLB 雖然以美國職業棒球大聯盟（Major League Baseball）命名，事實上卻與美國 MLB 沒有太大關係，而是一個來自韓國的潮牌 —— MLB Korea。

韓國 MLB 和美國 MLB 有甚麼關係？就是沒有關係

　　持平點説，來自韓國的 MLB Korea，又不是與美國職棒大聯盟完全無關，因為 MLB Korea 需要獲得大聯盟授權，當然還有付授權費才能使用 MLB 的名稱和標誌。但除此之外，MLB Korea 就

是一個完全獨立於美國職棒大聯盟的時裝品牌。兩者關係，最多就是後者啟發前者，成為品牌服飾的設計靈感而已。

MLB Korea 由韓國服裝集團 F&F 於 1997 年創立，它抓緊韓國人喜歡棒球和美國潮流的心，配合明星效應日漸在韓國走紅。2017 年，MLB Korea 成立 20 週年，總公司決意衝出韓國，並以在亞洲各地發展韓國時尚為目標，而香港旗艦店，就是他們進軍亞洲市場的首站。

成功之道，還是韓國自己人撐自己人

MLB Korea 的招牌產品就是棒球帽，它在韓國市場每年銷售量可以高達 350 萬頂。2017 年，其銷售額更高達 1,000 億韓圜，大約為 7 億港元，成為品牌的中流砥柱。但正如眾多韓國品牌走紅的經過一樣，MLB Korea 的走紅，講到尾還是要依賴明星效應。

MLB Korea 配合大量明星協助宣傳，例如找來當紅團體 TWICE、EXO，以及秀智擔任品牌代言人，更邀請他們出席宣傳活動，務求讓 MLB 的服飾不斷於社交平台出現，從而被熱衷追星的網民洗版並自動成為營銷。身穿 MLB Korea 的藝人，未必全部都收了宣傳費，更多是自發性的，畢竟 MLB Korea 代表的已是一種普及、基本的韓國潮流。

為甚麼是美國，為甚麼是香港？

MLB Korea 的走紅，全因韓國人既喜歡棒球又崇美，但想必是後者比較重要。韓國人熱愛棒球的起源可以追溯至 20 世紀初，當時棒球由來自美國的傳教士傳入韓國，希望有助傳播基督教；1910 年朝鮮日治時期，受日本同樣盛行棒球影響，當時的朝鮮亦發展棒球運動；1912 年更有朝鮮棒球隊遠赴日本出賽，情況和早年拍成電影 *KANO* 的台灣日治時期嘉義農林棒球隊類似，於是，

棒球在 1920 年代開始成為韓國熱門運動，並一直延續至今。自 1982 年韓國職棒聯賽（Korea Baseball Organization League）誕生後，韓國職棒更加制度化、常規化，在亞洲區內，韓國棒球國家隊更被認為實力僅次於日本國家隊。

那麼，既然韓國棒球如此盛行，為甚麼 MLB Korea 的母公司 F&F 不直接以韓國職棒為主題，反而要移植美國的那一套？其實，韓國時尚潮流到了 1990 年代才開始萌芽，算是在東亞區內稍晚起步。韓國潮流的核心風格，實際上就是連同音樂幾乎同時期地 K-Pop 移植自美國 —— K-Pop 由美國 Hip Hop 音樂演化而成，韓國時尚潮流亦帶有美國元素，因此當然少不了棒球。某程度上，韓國時尚就是將美國那一套照版煮碗地複製到韓國，所以韓國人喜歡 MLB Korea，其實是喜歡美國多於棒球 —— 韓國人的崇美心態對 MLB Korea 的成功極其重要。

MLB Korea 近期已於亞洲另外 9 個國家取得經營權，計劃進一步發展海外市場。至於為甚麼在韓國以外的亞洲首間旗艦店要選擇設於香港？香港素來是品牌面向國際的橋頭堡，想當年 A BATHING APE 的首間海外旗艦店亦是選擇設於香港，MLB Korea 選擇香港作為面向世界的第一站，就是看中了香港剩餘的國際時尚軟實力（以及香港人沉迷韓風的程度）。

2.11

FILA：意大利百年運動品牌 FILA 逆襲全球，也是由韓星帶頭？

大家穿過 FILA 嗎？印象中，它彷彿是相當經典的運動品牌，亦在不少人的運動鞋歷史中佔據一部分，但某段時間它卻突然消失於眼前。

近日走在街上，發現 FILA 的門市竟然漸漸重現人前，你才發現，FILA 反攻香港了，而且聲勢相當浩大。不過，它雖然似曾相識，但仍然是昔日那個意大利品牌嗎？

FILA 演化史：由網球走入 Hip Hop

FILA 歷史相當悠久，它是一個於 1911 年起步的意大利品牌，不過這個說法其實有點取巧。因為起初它只是一所為意大利山區居民服務的小型製衣廠，業務甚至不是運動衣，而是內衣。到了 70 年代，FILA 才開始涉足運動服飾生意。

作為運動服品牌，FILA 大概只有近 50 年歷史（雖然也夠長了）。轉型為運動品牌後的 FILA，在高爾夫球、滑雪、登山服等範疇都頗具知名度。不過，網球才是它的主打業務，以及揚名全球的起點。

70 年代的 FILA 贊助了不同國家的多位網球運動員，隨着這些身穿 FILA 網球衣的球手在比賽中大放異彩、網球賽事全球化等因素，FILA 順理成章在網球界打響名堂。像之前的篇章提過一樣，網球服飾總是較易走入潮流界。FILA 於 70 年代在網球界大成功後，於 80 年代竟成為美國 Hip Hop 界其中一個廣受追捧的品牌。

80 年代的美國 Hip Hop 界，正是運動風格大盛的時代，當時 FILA 就是美國 Old School Hip Hop 流派中相當流行的品牌。那些熱愛 FILA 的 Rapper，當然去到哪裏表演都穿着 FILA，歌曲名也是直接提到他們對 FILA 的喜愛，例如 *Do the Fila*、*Put your Filas on*。甚至有 Hip Hop 組合直接叫自己為 "FILA Fresh Crew"，而他們推出的 CD 專輯封面，亦不時使用 FILA 的字形，甚至直接用他們的 logo 來作設計素材。

誇張點說，這些 "FILA Gang" 甚至和以 Run-DMC 為首的 adidas 大軍分庭抗禮，兩派甚至略有磨擦、爭執。當然，還是 Run-DMC 比較有名，但 FILA 派和 adidas 派 Rapper 的「爭鬥」，今日看來仍是相當有趣。

一時風光，卻於 2000 年代全面消失？

經歷一段風光時期，日後的 FILA 卻經營不善，被競爭對手如 Nike、adidas 遠遠拋離。踏入 2000 年代，意大利的 FILA 經已無以為繼，於是在 2003 年乾脆將業務賣給美國公司。自此，FILA 就已經不算是意大利企業。但接手的美國企業，同樣無力挽救 FILA，令它繼續陷入困境。

這個時候，奇跡就來了。

FILA 的亞洲區業務，一向由透過特許經營方式營運的獨立公司、韓國企業 "FILA Korea" 負責。FILA Korea 沒有受環球的

FILA 頹勢影響，甚至在 2007 年反過來收購了整個 FILA。於是搖身一變，FILA 就由百年意大利品牌變成了韓國企業。

自己人撐自己人：韓國明星帶頭谷起整個產業

今時今日，不少年輕人甚至以為 FILA 本身就是韓國品牌，不知道它的悠久歷史和意大利血統。不過，有這種想法其實也理所當然，畢竟這個意大利品牌實在太不意大利了。

韓國的時裝產業之所以能在全球成功，有賴當地明星與本土企業全力合作，這正是韓國時尚品牌在全球崛起、萬試萬靈的不二法門。

與 FILA 合作過的韓國明星多不勝數，例如天團 BIGBANG 曾經代言 FILA，甚至曾於 2008 年推出單曲專輯 *FILA Limited Edition With BIGBANG*，其中歌曲 *Stylish(The FILA)*，開宗明義是 FILA 廣告曲，但大家總會受落。當然不用説那麼多，基本上只要 G-Dragon 穿過的衣服，就沒有不紅的道理。2017 年，則有韓國女演員李善彬全身 FILA 大跳性感的 FILA Dance……好了，上述這些都是 FILA 的官方合作，但民間又如何呢？

本身，韓國人早已將 FILA 當成了「國民產業」來支持。FILA 在韓國年輕圈子相當受歡迎，走在首爾街頭，FILA 的能見度絕不下於其他運動品牌，當地 Indie Rapper KIRIN（기린）更於 2014 年寫成了作品 *My FILA(FILA GANG)*，訴説他對 FILA 的鍾愛，感覺猶如 80 年代美國的 FILA 熱潮，時空穿梭地移師到了遙遠的韓國。

總之就是自己人撐自己人。韓國人將 FILA 當成韓國自豪產物一樣，不斷對外宣傳，配合 K-Pop 的盛行，令這個在歐美陷入劣勢的品牌，由韓國出發反攻到亞洲各地 —— 在香港見到愈來愈多 FILA 門市，就是「FILA 中興」的明顯跡象。順應近年復古運動風的興起，FILA 未來也許能在全球重新掀起熱潮。

ellesse：意大利傳統運動品牌，為甚麼找來日本電音嘻哈歌手 KOM_I 宣傳？

意大利品牌 FILA 的消沉與韓國化後的捲土重來，其實有類似經歷的品牌可不少。ellesse 曾於 80、90 年代風靡全球，相信大家小時候都有穿過或看過吧？

ellesse 經過短暫沉寂，如今再次登場卻脫胎換骨，開宗明義將復古當潮流，甚至找來日本電音 Hip Hop 歌手 KOM_I 來宣傳他們的 ellesse HERITAGE 系列。這時的 ellesse，已經成為高端時尚、古着，再融合街頭潮流的運動品牌。

網球與滑雪：ellesse 兩大根基

時裝界總有種意大利情意結。於 1959 年成立的 ellesse 和 FILA 相似，既源自意大利，亦極重視網球運動，不同在於 ellesse 還有另一主打，那就是滑雪。

ellesse 視網球和滑雪為品牌兩大根基，因此它的商標同時揉合兩種運動，它的招牌半圓商標，是一個切成一半的網球；左右兩邊的紅色，其實代表了滑雪板。

ellesse 先在滑雪界打響名堂，畢竟其創辦人的初衷，就是想設計符合他想像的滑雪服。日後 ellesse 涉足網球界，除了贊助多隊國家滑雪隊選手，亦贊助網球選手，更成為不少國際級網球賽事的網球鞋贊助商。

　　ellesse 甚至聲稱他們是全球第一個將商標繡在衣服外面的品牌（早於 70 年代）。過去衣服的商標都藏在衣服裏面，並非有炫耀之用。日後，炫耀品牌卻成為了不少人添衣的準則，買衣服只是為了買牌子。

　　ellesse 相信他們創造了今時今日「商標在衣服外面才是常態」的世界潮流，其他品牌只是跟風（當然，這是一場羅生門爭論，以「綠色鱷魚」商標聞名的 LACOSTE 亦聲稱是他們最早將商標繡在衣服外面）。看來 ellesse 在運動界打響名堂後，似乎早有野心要順勢走入時尚界。他們將品牌定位為高級運動服，更於 80 年代中期就與法國設計師合作，是最早與高端時裝設計師合作的運動品牌。

　　那麼 ellesse 有如其他品牌一樣，捲入 80 年代美國說唱界的運動潮流之中，被 rapper 拿來瘋狂炫耀嗎？答案卻是令人意外的：沒有。

不夠 Hip Hop 的 ellesse

　　ellesse 雖然在 80 年代大紅大紫，卻只是受民間歡迎，並未如 adidas 或 FILA 一樣，出現瘋狂支持者（所謂的 ellesse gang），反而到了近年才出現零星關於 ellesse 的 Hip Hop 作品。

　　Kanye West 於 2005 年推出的歌曲 *Drive Slow*，歌詞雖然提到 "Back when we rocked ellesses, he had dreams of Caprices"，但亦只是用 ellesse 來強調 80、90 年代的年輕歲

月；另一說唱歌手 Lee Scott 於 2014 年寫成了歌曲 *ellesse ellesse*，提到 "I just spent the last of me cash on me tracky instead of me lecky"，意思即是 Lee Scott 寧願拿剩餘的錢用來買 ellesse 運動衣，也不用來交電費 —— 雖然誇張但也僅此而已，不算是狂熱。

放棄競爭？運動品牌的「去運動化」及「古着化」

1994 年，英國 Pentland Group 購入了 ellesse 九成股權，令這個經營近半世紀的意大利品牌搖身一變成為英國公司。不過他們的經營風格沒有大轉變，反而是經歷 2000 年代的運動風格沉寂後，ellesse 終於在 2010 年代才有轉型及強勢回歸的機會。

ellesse 近年推出 HERITAGE 系列，打正旗號復古。令人意外的是，新系列卻是在英國和日本主力推廣。前者作為總公司所在地似乎理所當然，但為甚麼和日本有關？而且，他們最新的合作對象竟然是日本新潮電音 Hip Hop 組合 WEDNESDAY CAMPANELLA（水曜日のカンパネラ）的女主唱 KOM_I，似乎風馬牛不相及。而宣傳標語更是「沒有競爭的 你好」（競争のないこんにちは）——運動品牌卻不談競爭？

ellesse 的做法其實既合理又精明，既然舊派 Hip Hop 路線行不通，ellesse 走另一條就路就成了。日本是古着大國，在古着界更有種共識，相信美式古着有近三分之二位於日本，剩下的三分之一才在美國。

打正旗號復古的 ellesse HERITAGE 選擇以日本起步，就相當合理。日本人情迷古着，KOM_I 亦十分熱愛古着，她甚至提到她在 1988 年購買的 ellesse 到了現在仍然能穿，所以「ellesse HERITAGE 到了 2048 年也還能穿」（非常懂說話）。

宣傳用的模特兒，更是由 KOM_I 親自挑選：那些模特兒，竟都是她在街上找來的公公婆婆，以及小朋友，想帶出的訊息，就是無論年齡大小都可以喜歡 ellesse —— 一個不再局限於運動、放棄競爭的運動品牌。

ellesse HERITAGE 的造型示範亦相當令人驚訝，例如你會看到西裝外套加上 Polo 恤的配搭，亦會在 Polo 恤內搭配正裝領巾。可見，ellesse 已表明他們不再是單純的運動品牌，反而是混入了古着、高端時尚，以及街頭元素的運動風格。

正當 Athleisure* 大行其道，街上人人都穿運動衣時，選擇哪一個運動品牌也是一個大哉問。這時候，衣服背後的文化背景和故事，就值得參考了。

＊Athleisure

Athleisure 顧名思義是 Athletic 和 Leisure 的混合，直譯的話就是「運動休閒風」。這個名詞在 2014 年出現，最早被設計師 Alexander Wang 用來形容他為歌手 Beyoncè 設計的服裝。不過，早於 2012 年尾，Alexander Wang 開始出任 BALENCIAGA 創意總監時，便已為這個古老的高級法國品牌引入了濃厚的運動風情。現時 BALENCIAGA 的街頭感亦可說是由當時種下，創作總監 Demna Gvasalia 其實只是拾 Alexander Wang 牙慧。

Athleisure 近年老是常出現，高級時裝和運動休閒看似風馬牛不相及，當中的界線已被打破。從此，即使我們見到有人穿瑜伽褲出門，也不會覺得古怪。lululemon 和 adidas 都不約而同推出以運動服物料製作的西裝，即使有人穿着整齊西裝在健身室跑步，或是穿着運動內衣在辦公室開會，大概也不是甚麼怪事吧。

2.13

Feiyue：上海法國混血復古運動鞋

　　走在街上看到有人穿 Feiyue 布鞋，代表中國時尚崛起？畢竟 Feiyue 這個普通話拼音，自然令人覺得它來自中國，但其實未必。你看到的 Feiyue 可能來自法國 —— 因為帶領 Feiyue 飛躍到世界的，是法國人而不是中國人。

國民布鞋的興盛與失落

　　Feiyue 歷史可以追溯到 1920 年代的上海，但這個說法有點取巧。上世紀 30 年代，上海最大型的橡膠廠「大孚橡膠廠」生產不同種類的橡膠產品。直到 1958 年，他們才以子品牌飛躍（Feiyue）之名生產橡膠鞋底帆布鞋。由於廉價、耐用和輕便，Feiyue 鞋很快就成為中國平民間常見的國民布鞋。Feiyue 鞋在 1958 年的生產量竟高達 160 萬對以上，日後的年生產量也是過百萬對起跳，要說是早期東亞最大的帆布鞋生產商相信也不會有錯。1960 至 1980 年代，Feiyue 在中國國內幾乎沒有競爭對手，唯一可以與之相比的是同樣發跡於上海、但表現稍遜的回力（Warrior）帆布鞋。

　　然而，1978 年改革開放後，中國人得以接觸大量外國商品，曾被愛戴多年但外型傳統的 Feiyue 很快就被外國貨比下去。可是

因為它的實用性和低價，令它的定位日漸轉變為「功夫鞋 / 太極鞋」，這卻成為了 Feiyue 走向世界的契機。

由少林寺到法國，再到世界各地

2004 年，當法國人 Patrice Bastian 在上海旅居期間參與一個少林寺的武術訓練班時，竟意外發現了 Feiyue。這雙在中國不再流行的傳統功夫鞋觸動了他的神經，於是他幾乎花光他所有積蓄將品牌買下，並在 2006 年將其帶回法國。

簡約又帶有東方色彩和復古味道的 Feiyue 在法國取得極大成功，轉眼間便攻陷了法國年輕人市場。法式時尚追求簡約（甚至極簡），正如法國品牌 CÉLINE 前創意總監 Phoebe Philo 總是穿着白鞋 Stan Smith，因此 Feiyue 在法國的成功相信也是源於它的簡約基因。時尚雜誌 *ELLE* 的法國版，更曾稱 Feiyue 有能力挑戰帆布鞋龍頭 CONVERSE。

Feiyue X CÉLINE：聯乘才是王道

聯乘是品牌成功的金科玉律，Feiyue 當然不例外。Feiyue 登陸法國後除了生產經典款式，也不斷和各地品牌及藝術家合作推出聯乘產品，例如在 2009 年就與香港音樂人 MC 仁的品牌 NSBQ（寧死不屈）合作；2010 年則與法國藝術家 Steph Cop 及 Frederique Daubal 合作；到了 2012 年，則竟然跨界與 Universal Music Group 旗下的 IN2 合作推出別注版球鞋和耳機。至今，Feiyue 已經推出了多達 200 款聯乘鞋款。

不過，2009 年 Feiyue 與 CÉLINE 合作推出的聯名球鞋，才是將品牌知名度推上高峰的象徵時刻。畢竟在 2005 年每雙帆布鞋只售數十元的 Feiyue，竟能在短短 4 年間與法國頂級品牌合作，搖身一變成為售價過千的奢華鞋款，實在是傳統老牌轉型活化的奇跡。順帶一提，2009 年正是 Phoebe Philo 掌舵 CÉLINE 的第二個年頭，兩個品牌得以合作，也是因為 Feiyue 得到 Phoebe Philo 的認同。

Feiyue 是誰的？中法羅生門

人紅事非多，品牌走紅也必會產生事端。2014 美國企業 BBC International 收購了如日方中的法國 Feiyue 公司，本來的老闆 Patrice Bastian 就直接成為了品牌的創意總監。雖然被美國公司收購，在全世界時尚圈子眼中，Feiyue 始終是一個法國品牌。而

在美國公司管理下，Feiyue 開始走出法國，以成為世界性帆布鞋品牌為目標。

幾乎同一時間的 2015 年，身在中國內地的上海飛躍原廠眼見 Feiyue 在法國以及世界的極大成功，便開始以「大孚飛躍」之名，配合「飛躍來自大孚」的口號在中國內地重新開始活躍，並自視為唯一正宗的飛躍帆布鞋。

在註冊商標和品牌持有權的問題上，法國 Feiyue 自然與上海飛躍不歡而散，因此現況是上海飛躍服務中國客戶，法國 Feiyue 則面向世界（除了中國內地之外）。情理來說，飛躍運動鞋的確源於上海，但讓全世界時尚圈認識 Feiyue 的功臣，卻絕對是 Patrice Bastian 的法國團隊。上海飛躍的舉動，看來猶如收割時尚革命的成果。兩個 Feiyue 的差別看似細微，實際卻天差地別。假如你對 Feiyue 有興趣，你能分得出兩者嗎？

2.14

THRASHER：
你還在穿 THRASHER 像個傻瓜？

　　相比起世界各地到處都總有三五成群的年輕人在玩滑板，滑板運動在香港絕對算不上流行。可是，服飾上的滑板潮流卻在香港盛行得很，你有看過完全不認識滑板的人，卻時刻穿上 THRASHER 的服飾嗎？必定有幾個的。於是，便出現了「你還在穿 THRASHER 像個傻瓜」*的説法。可是，這種批評又是不是公道呢？

滑板：源於逆境下的創意

　　要談及滑板引發的時尚潮流，自然要略為介紹滑板是如何誕生的。滑板實際上由誰發明眾説紛紜，但所有人都會同意滑板首先出現於加州。相傳，最初是 40 年代的幾個蘋果搬運工人在閒暇期間坐上搬運蘋果的小車，在斜坡上往下滑行來感受速度。這種做法，到了 50 年代便啟發了加州的滑浪者。加州是傳統滑浪聖地，卻不是每天的天氣都適合滑浪。於是，滑浪者便在類似滑浪板的木板上加裝滾輪，好讓他們在難以滑浪的日子也能在陸地模擬滑浪感覺。這種因環境限制，憑着創意創造出新運動的情況，有點類似網球催生出乒乓球的故事。

滑板文化啟發極多潮流品牌，例如 60 年代的 Vans、90 年代的 Supreme 和 2010 年成立的 PALACE。當然，誕生於 80 年代的 *THRASHER* 雜誌和後來的服裝支線，也是其中之一。

由專業滑版雜誌到潮流品牌

THRASHER 雜誌是美國史上第一本專門介紹滑板運動、資訊和文化的雜誌，由著名滑板手 Fausto Vitello 及其友人在 1981 年在加州三藩市創立。但創立 *THRASHER* 雜誌的真正目的，卻是用來推廣他們在 1978 年建立的滑板潮流品牌 INDEPENDENT TRUCK COMPANY。

THRASHER 雜誌定期報導滑板界最新資訊，同時發掘新銳滑板手，後來還持續舉辦和贊助各類滑板比賽。在沒有競爭對手的情況之下，*THRASHER* 雜誌便成為了滑板文化權威雜誌，甚至被尊稱為「滑板聖經」。

後來因為 *THRASHER* 雜誌的知名度，有時尚品牌與雜誌合作製作滑板服裝和周邊產品。可是，擁有經營 INDEPENDENT TRUCK COMPANY 經驗的 *THRASHER* 雜誌，為甚麼要假手於人呢？於是 *THRASHER* 雜誌開始自行轉型，成為一個售賣服飾的潮流品牌。

諷刺的是，Fausto Vitello 本來有意力推的潮流品牌 INDEPENDENT TRUCK COMPANY，其風頭被用來宣傳的副產品 *THRASHER* 雜誌蓋過，而 *THRASHER* 雜誌成名後，卻又返回原點變成一個服飾品牌。雖然知道的人未必太多，其實作為「本體」的 INDEPENDENT TRUCK COMPANY 目前仍在營運，*THRASHER* 雜誌的成功，實在是一個無心插柳柳成蔭的結果。

THRASHER 的本質是雜誌而非時尚品牌，它的 logo 雖然有不同版本，但在 THRASHER 字樣下，基本上都會注明 "SKATEBOARD MAGAZINE" 或 "MAGAZINE" 來強調 *THRASHER* 雜誌源於滑板的初衷。雜誌轉生為時尚品牌並取得大量收益，可不是奇怪的事。過去有 *THRASHER* 雜誌的經典案例，近年的例子則是德國獨立雜誌 *032c* 變成國際化高檔時裝品牌。比起認真坐下來慢慢看一本雜誌，大家似乎還是比較願意買下衣服來即時「感受文化」。

你知道 THRASHER 是甚麼嗎？

　　THRASHER 雜誌主編 Jake Phelps 曾經表示，不希望 THRASHER 的產品被不了解滑板文化的消費者穿上身，更強調品牌不會為 Justin Bieber 或 Rihanna 這些小丑送衣服。可見，就算在消費文化無處不在的當下，THRASHER 仍然希望堅守街頭原則（能否做到又是另一回事）。

　　運動和其衍生出來的運動文化，可以如何共存呢？ *THRASHER* 雜誌的官方取態固然值得參考，但實在不可能要求穿上 VANS 和 Supreme 的人，就必然要懂得玩滑版，而穿上 Air Jordan 的消費者都懂得打籃球。畢竟很多運動品牌之所以有餘力支持運動，舉辦賽事和培養選手，就是因為背後有無數對運動本身缺乏興趣卻情迷運動文化的消費者。滑板品牌 PALACE 的主理人 Lev Tanju 就認為，就算大家不懂得滑板，也可以透過衣服來感受滑板的樂趣和理念，而且正是因為時裝生意成功，PALACE 才可以長期身體力行推廣滑板運動。

　　喜歡 THRASHER 的人，只要知道 *THRASHER* 是本滑板雜誌就夠了。假如你連這基本功都不知道的話，要説你是傻瓜也是無可厚非的。

＊ 你還在穿 THRASHER 像個傻瓜

2017 年，說唱歌手柒羊和火炭麗琪合作推出音樂作品〈唔 X 鍾意〉，歌詞其中一句提到「你仲着緊 THRASHER 似個傻 X」，可謂道出了不少人的心聲。即使不是人人都擅長踩滑板，但至少穿 THRASHER 的人，也應該要對滑板文化略有認識。但大多數情況下，很多人只是盲目跟風，連 THRASHER 是甚麼都未必知道。你還在穿 THRASHER 嗎？希望你不是傻瓜。

CONVERSE：
由籃球場到滑板場的傳奇

想不到穿甚麼才好的話，就穿 CONVERSE 吧！作為百搭鞋款，幾乎每人都曾擁有過 CONVERSE，因為它能夠既矛盾又毫無違和感地充當一切角色。CONVERSE 可以是文青小白鞋，同時又可以是深受搖滾樂迷喜愛的 Band 仔寵兒。曾幾何時，我們也能在某一場合廣泛看到 CONVERSE，但那竟然是籃球場。

CONVERSE：作為籃球鞋的誕生

當談起 CONVERSE 時，指的幾乎都是 Chuck Taylor All-Stars，One Star 和被稱為「開口笑」的 Jack Purcell，都總是被 Chuck Taylor All-Stars 掩蓋鋒芒。然而，CONVERSE 的中心人物，始終還是 Converse 本人。

CONVERSE 橡膠鞋廠由 Marquis Mills Converse 在 1908 年創立。在此之前，他已是一位經驗資深的製鞋工廠經理。CONVERSE 橡膠鞋廠本來生產各類日常用鞋，要到 1917 年，CONVERSE 鞋廠才下定決心以 "All-Star" 籃球鞋作為公司主要業務。到了 1921 年，Converse 迎來了最重要的改變，那就是 Chuck Taylor 的加入。

Chuck Taylor 本身是籃球員，他因為看到 CONVERSE 的潛力而決定加入該公司的銷售部門。他有感當時同年代籃球鞋的不足而着手改良 CONVERSE 籃球鞋，令 CONVERSE 籃球鞋在技術上超越競爭對手；同時，他以籃球員兼教練的身份在球場上活躍，身體力行成為 CONVERSE 籃球鞋的宣傳。他還帶着 CONVERSE 籃球鞋穿州過省在美國各地宣傳，漸漸令 CONVERSE 籃球鞋銷量大增，1932 年，CONVERSE 正式以 Chuck Taylor 為他們的籃球鞋命名，經典的 CONVERSE Chuck Taylor All-Stars 就是在那時候誕生。

\# basketball　　\# ChuckTaylor

稱霸運動場的 CONVERSE，以及破產

　　早期的 CONVERSE 稱霸美國運動界，甚至曾一度佔美國運動鞋的市場的八成。CONVERSE 更多次成為美國奧運代表隊和 NBA 的官方指定球鞋。在那時代，在籃球場上總是可以看到 CONVERSE 籃球鞋的身影。

　　然而，自 1917 年誕生的 CONVERSE 籃球鞋，無論是外形或當中技術都未曾有大改變，自然無法追上時代變遷，加上堅持美國製造，更令 CONVERSE 生產成本遠高於其他鞋廠。70 年代起，競爭對手如 adidas 和 Nike 生產的運動鞋開始挑戰 CONVERSE 的地位，並令 CONVERSE 失去美國奧運代表隊和 NBA 官方指定球鞋的地位。那麼，CONVERSE 有甚麼應對手段？答案就是「沒有應對手段」。擁有近百年歷史的 CONVERSE 最終在 2001 年破產，並反過來在 2003 年被競爭者 Nike 收購。

無心插柳的次文化指標

　　CONVERSE 的老本行籃球鞋做不好，卻在次文化領域大獲成功。相較於傳統守舊的皮鞋，CONVERSE 布鞋更有反建制、叛逆和非主流的味道。CONVERSE 在籃球界衰退的同時，卻在 70 年代起走入街頭並深受嬉皮士和音樂人喜愛。Punk 樂隊 The Ramones 被視為最早穿上 CONVERSE 上台表演的音樂人，而樂隊 Green Day，Nirvana 主音 Kurt Cobain 等都是 CONVERSE 的忠實愛好者。隨着這些音樂人走紅，CONVERSE 因而亦漸漸受年輕人支持。

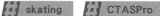

　　本來活躍於籃球場上的 CONVERSE，後來亦走入滑板場，成為次文化的重要元素之一。平底的 CONVERSE 相當適合用來踩滑板，加上 CONVERSE 被 Nike 收購後，雖然無奈地放棄了美國製造，但正因為有 Nike 的技術在背後撐腰，便因此出現更多變化，例如 CONVERSE CTAS Pro 滑板鞋。CTAS 即是 Chuck Taylor All-Star 的縮寫，運用 Chuck Taylor 外形再加上新技術，讓它成為有能力追上時代、走入滑板場的專業滑板鞋款。

　　CONVERSE 曾經作為籃球鞋一哥，經歷了過百年的變化。雖然無法逃離破產被收購的結局，但還是成功轉型並在當代繼續受年輕人追捧，也可算是極大的成功吧。

PALACE：對抗新大陸 Supreme 的歐陸滑板之路

　　曾幾何時，街頭服飾象徵的就是與眾不同的叛逆感覺，但當人人都在穿 Supreme（連大台藝人也在穿時），你還走去穿 Supreme，那有甚麼意思？

　　有人認為 PALACE 會是下一個 Supreme，但這樣說實在沒甚麼意思。在話題、流行程度上，Supreme 的確遠遠拋離 PALACE，但可以相信 PALACE 不以為然。因為 PALACE 要做的不是 Supreme No.2，而只是 PALACE 而已。這種平淡不過是一直維持初衷的 PALACE，理所當然的發展局面。

英國本土意識造就歐陸風格滑板品牌

　　PALACE 出現的契機，源自創辦人一個簡單疑問：「美國有她獨有的滑板文化，為甚麼英國沒有？」

　　Supreme 早於 1994 年便已成立，相較於街頭滑板文化成熟的美國，英國在這方面卻相對罕見。即使英國也有滑板愛好者，但純粹是將美國那一套硬生生移植到英國之上，沒有本土意識 —— 要讓滑板在英國落地生根，創辦一個完全以英國文化為基調的滑板品牌不就好了？ PALACE 的出現，就是源於這種想法。

PALACE 創辦人 Lev Tanju 是倫敦人。他的初衷，純粹是希望成立服裝品牌來支持、推廣滑板文化。他不介意不踩滑板的人穿 PALACE，反而認為這樣有助增加曝光機會，推廣滑板運動。

2010 年成立的 PALACE 相比起其他街牌，完全是後起之秀，但它以不足 10 年的短短時間，便以擁有英國特色的街頭文化反抗以 Supreme 為首的新大陸滑板潮流，其中原因之一，當然與 PALACE 極高辨識度的品牌 logo —— 由設計師友人 Fergus Purcell 協助設計，以潘洛斯三角（Penrose triangle）為創作藍本的三角形商標有關。但更重要的是，PALACE 擁有的強烈創作理念和維持初衷的決心，才令它在芸芸街牌中出突圍而出。

足球／滑板：英美混合的新式街頭風景

有沒有思考過，街頭服飾最常見的款式為何總是棒球外套、棒球帽，以及籃球鞋等等？全因為這些運動都在美國極為流行，自然影響被美國主導相當長時間的街頭流行文化。但在歐洲，主要流行的運動是甚麼？

有別於經常與籃球、棒球扯上關係的 Supreme，PALACE 除了滑板之外，另一個設計核心就是足球。如果要思考最具英國特色的本土街頭文化的話，足球自然必不可少（當然還有因其而生的「足球流氓」）。PALACE 就是考慮了這一點，才不會與一般街頭品牌一樣盲目走向籃球、棒球風格，而是選擇製造新一輪的「足球潮流」。

2012 年，PALACE 與擁有近百年歷史的英國足球品牌 umbro 合作，推出聯名足球球衣。雖然日後已少見新作，但就是開了足球聯乘街頭的先例；早於 2014 年起，PALACE 更是每季也會與 adidas 推出聯名產品，主要就是足球球衣。

2014 年舉行的巴西世界盃，是足球文化在街頭潮流發揚的機會，各個街牌藉此機會爭相推出足球相關產品。早着先機的 PALACE，自然佔有優勢並聲名大噪；及至 2018 年俄羅斯世界盃，PALACE 亦與 adidas 推出了聯乘的足球球衣。

聯乘也要刻意選擇：PALACE 與 adidas 的歐陸情愫

對街頭品牌而言，和其他品牌聯乘是炒熱話題的金科玉律，但以 Supreme 為例，近來的聯乘對象如 LOUIS VUITTON、LACOSTE、RIMOWA 等，都令這個街頭品牌不夠街頭。PALACE 選擇聯乘對象時，還是有其一貫的內在邏輯。

PALACE 和 adidas 長久以來都是合作伙伴。為甚麼非得是 adidas 不可？全因 adidas 的歐洲文化背景，與 PALACE 的英倫風格不謀而合。

昔日，歐洲的運動鞋龍頭是以優秀德國運動科技見稱的 adidas，其次則是和 adidas 反目成仇的兄弟品牌 PUMA。然而，自從 1984 年 Nike 簽下 Michael Jordan，並隨即以 Air Jordan 系列稱霸美洲市場後，情況開始逆轉。Nike 以美國為起點進軍世界，搶佔 adidas 的歐陸市場，如今。Nike 和 adidas 在國際舞台上可說是分庭抗禮，甚至不時是前者佔優。

Supreme 籌劃聯乘計劃時經常不會缺少 Nike，全因 Nike 和 Supreme 一樣都是根正苗紅地發源自美國；而 PALACE 則是抓緊 adidas，有意重燃歐陸的時尚潛力。相對其他街頭品牌，PALACE 是低調的，搶風頭似乎本來就不是 PALACE 的目的。正如前文所述，PALACE 創辦的初衷純粹是希望成立服裝品牌來支持及推廣滑板文化。

2016，PALACE 推出了滑板雜誌 *Palace V Nice*；2017 年，PALACE 推出了籌備多年的滑板電影 *Palasonic*；亦因為倫敦經常下雨，不方便踏滑板，於是 PALACE 亦於 2017 年尾於倫敦開設了室內滑板場 "Mwadlands" —— 如此落力推廣滑板文化的 PALACE，實在沒有遺忘初衷。

街頭＋本土＝？

PALACE 近年在大中華地區走紅，全因為陳冠希穿着 PALACE 登上了 VICE 的紀錄片《觸手可及》。陳冠希豪言壯語地說他穿甚麼就紅甚麼，大眾的確以行動印證了他的發言，PALACE 被 Edison 輕輕加持後便轉瞬走紅。

但是，你終歸不是一個紐約人，亦不是倫敦人。

PALACE 的出現，源於品牌創辦人對滑板、街頭，以及英國本土三者的連接、聯想 —— 街頭文化，就是要與土地連接。香港、台灣和中國內地，在追求一些有別於自己的文化前，是否應該先思考甚麼才是屬於亞洲，以及屬於自己本土的街頭文化？

Chapter
03
那些年的運動明星

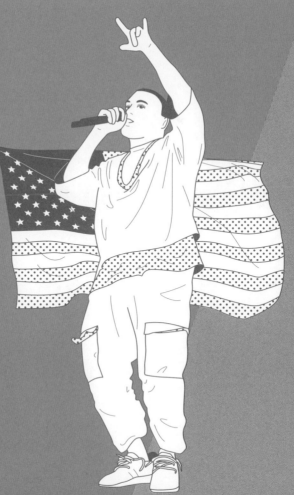

那些年的運動明星

　　職業運動世界是一個修羅場，只有最頂尖的運動員，才能站在人前，才有機會成為運動明星，但運動明星也有幸運與否之分。

　　有些人努力半生，終於為一對經典球鞋命名，世人卻只記得他的鞋，而不認識他的人；有人不熟悉運動，搭上運動品牌順風車半路出家經營運動品牌，名氣卻超越不少真正的運動員；亦有人在運動場上賺盡名氣，退役後走入商場又如魚得水；亦有人在低潮過後，在幾乎無任何人看好的情況下，仍然能夠鹹魚翻生。

　　那些年的運動明星，你仍記得他們嗎？

Stan Smith：我還以為是球鞋名字

在資本主義社會，對品牌狂熱正常不過，甚至有人會將自己名字改成品牌名稱。意大利奢華時尚品牌 GUCCI 深受 Hip Hop 界熱愛，連 GUCCI 這個字本身都在英文俚語中變成「很棒」的意思，於是，古有將自己藝名改為 GUCCI 的 rapper Gucci Mane，今有 Lil Pump 不斷炫富的 GUCCI Gang。而在簡約系文青的世界，有一對白色皮鞋也受盡熱愛 —— 談的就是 adidas 的綠標小白鞋 Stan Smith。

同時，美國也有一位前網球手叫做 Stan Smith。難道，74 歲的 Stan Smith 就是因為太喜歡 Stan Smith，而將自己名字改成 Stan Smith 嗎？

那就當然不是啦。

二手球鞋？由 Robert Haillet 到 Stan Smith

理所當然，Stan Smith 本來是一個網球手，後來才冠名成銷量驚人的王牌網球鞋。但其實這雙小白鞋，本來是曾被另一位網球手冠名的「二手球鞋」。難聽點説，Stan Smith 是吃了別人的「二手飯」。

在 Stan Smith 叫作 Stan Smith 前，這雙白鞋其實稱作 Robert Haillet。網球鞋 Robert Haillet 早於 1965 年誕生，名字源於當時與 adidas 合作的法國網球手 Robert Haillet。它是史上第一雙以皮革製作的網球鞋，是突破網球界傳統的劃時代設計。但是，當 Robert Haillet 自球壇退休後，adidas 便有意尋找一位新網球手代替他，此時，1971 年在美國網球公開賽奪冠的 Stan Smith，便是理想對象。

70 年代的 Stan Smith 是當紅美國網球手，他日後更用實力證明 adidas 和他簽約是正確不過的決定：他在 1972 年於溫布頓網球錦標賽取得冠軍（腳上穿着 Stan Smith 球鞋），職業生涯總共奪得了 7 座大滿貫冠軍（單打兩次，雙打五次）。但另一重點是，Stan Smith 幫助 adidas 打入美國市場，是造就 adidas 球鞋王國誕生的起點之一。

由實用經典到奢華，由奢華到嘻哈

當初的 Stan Smith 真的因為實用好着，性能超越同時代網球鞋而受歡迎，Stan Smith 本人穿着 Stan Smith 贏了一場又一場比賽就是最好的宣傳。但隨着運動科技發展，Stan Smith 作為實用網球鞋的身份日漸被遺忘，取而代之則是日後以潮流符號的身份重出江湖。

Stan Smith 的極簡設計和無窮可塑性，令它受盡潮流界熱愛。法國高級時裝品牌 CÉLINE 前創意總監、奉行極簡主義的 Phoebe Philo 本人就極喜歡 Stan Smith。在 2008 至 2018 年擔任 CÉLINE 創意總監的 10 年間，Phoebe Philo 就經常穿着 Stan Smith 出席各大時裝週，讓 Stan Smith 重新在潮流圈聲名大噪。

同一時間，氣質高尚的 Stan Smith 也可以很潮。rapper Jay Z 早於 2001 年就寫成了歌曲 *Jigga That Nigga*，歌詞提

到 "Lampin in the Hamptons, the weekends man... The Stan Smith adidas and the Campers",描寫當時 Stan Smith 在年輕人當中有多普及;身兼 rapper、Hip Hop 歌手及設計師等身份的 Pharrell Williams 則將純白的 Stan Smith 當成畫布,在 2014 年創作了 10 對獨特的 Stan Smith,更經常親自穿着現身人前,成功在說唱圈及潮流界製造話題。其後,他更正式與 adidas 合作推出多款聯名 Stan Smith 球鞋。

於是,在高端時尚與 Hip Hop 界夾擊之下,Stan Smith 攻陷了整個市場。早些年走在香港街頭,真的是每一個人都在穿 Stan Smith(也許現在仍然是)。

在世界中心呼喚:「我就是 Stan Smith!」

不過,有別於 Stan Smith 球鞋的舉世知名,Stan Smith 本人到今天已無人認識,而這個問題,也許相當困擾 Stan Smith。

他在 2009 年已向訪問他的媒體「投訴」世人只知道他的鞋,而不知道他本人;2016 年他告訴 CNN,曾試圖問路人誰是 Stan Smith,得到的答案是「他可能是打籃球或跑步的」;Stan Smith 又提到,他曾說全世界有 95% 的人不認識他,然後他太太糾正他指全世界有 99% 的人不認識他才對。

似乎受盡困擾的 Stan Smith,終於在 2018 年推出了新書 *Stan Smith: Some People Think I'm A Shoe*,試圖透過這本書來向世界控訴「我就是 Stan Smith」。他還配合新書出版,在世界各地舉辦簽名會,由倫敦、巴黎遠至東京四出宣傳新書 —— 當然更重要是宣傳他自己。

試想想假如世上有這麼多人穿着 Air Jordan,卻無人認識 Michael Jordan 的話,他本人又會有何感受?作為白色球鞋的

Stan Smith 大熱，但作為網球手的 Stan Smith 得到的關注也實在太少，畢竟他始終是網球界 7 座大滿貫的冠軍，是今天仍然炙手可熱的 Stan Smith 的冠名者。

到今天仍會穿上 Stan Smith 的你，會記得這位和藹可親、又渴望世人關注的老人家嗎？

Allen Iverson：
穿着 Air Jordan 的 Hip Hop 籃球員

街頭文化和籃球文化密不可分，街頭潮人就算不打籃球，也總愛穿上 Air Jordan、Air Force 1 等籃球鞋；但我們也可以反過來說，是籃球界引入了街頭文化，並將其變為籃球文化的重要組成部分，才令籃球日後在潮流界上不再缺席。

現在不少 NBA 籃球明星，總是穿得像 Hip Hop 巨星，其中起源，就不得不提將街頭籃球（streetball）文化帶入 NBA 世界的 Allen Iverson。沒有他，也許美國一眾籃球員還會是乖乖運動員的模樣。

街頭籃球和正式籃球

在談及 Allen Iverson 前，也許首先要談談街頭籃球本身。街頭籃球其實就是香港的「街場」，它源於正式籃球，但因為社會基層資源不足而產生。説到底，美國的非裔街童怎可能經常找到正式球場，又或是找齊人比賽？於是就漸漸出現了「3 on 3」、以半個籃球場作賽、設備需求較低的街頭籃球。

街頭籃球在技巧、風格上與傳統籃球有不少差異，畢竟人數少，場地亦較細，於是相當注重個人技術，節奏也更快。這種源於

美國黑人基層社區的運動，日後在世界各地流行，並成為 Hip Hop 文化的重要組成部分。會玩街頭籃球的人，個個都是一副 Hip Hop 的模樣，但這個面貌一直維持地下；直到 1996 年，Allen Iverson 出現並將其推上 NBA 大台，才令 Hip Hop 走入籃球界主流。

籃球界的 Hip Hop 巨星：Allen Iverson

曾經，NBA 球員都只穿緊身籃球衣和籃球褲上場作賽，直至 Michael Jordan 打破了慣例，將 oversize 籃球衣帶到人前，才令寬鬆球衣成為主流。但他做的，只是「僅此而已」，將籃球界全面 Hip Hop 化的人，是 Allen Iverson。

崇拜 Michael Jordan 的 Allen Iverson，除了穿寬鬆球衣和籃球褲外，還將紋身、金鏈、辮子頭等充滿 Hip Hop 風格的穿着帶入正式籃球界 —— 打街頭籃球的人，就是「這種模樣」，但從來沒有人將其帶到主流眼光前。

Allen Iverson 的個人實力，令大家只能佩服其球技，而不能對他的衣着置喙。Allen Iverson 亦是將紋身文化普及的功臣，過去籃球運動員身上有紋身的話，可能會引人非議，Allen Iverson 身上無數的紋身，令社會對紋身的接受程度大增。

猶如 Hip Hop 巨星一樣的 Allen Iverson，甚至真的推出過專輯，雖然只得一張，但他的「Hip Hop 心」，沒有人可以質疑。

籃球有嘻哈：音樂、籃球、時裝

在 Allen Iverson 帶領下，街頭籃球文化正式融入 NBA。NBA 作為世上其中一項最全球化的運動聯賽，它所帶動的消費，足以推動整個運動產業的發展。Allen Iverson 令街頭風格在大眾視野內盛行，加上各個運動品牌參與助攻，結果合力創造出前所未有的運動風潮。

籃球與街頭，兩者經常互為影響，可以是籃球員喜愛穿最潮的衣服，也可以是街頭風格經常參考 NBA 球員打扮。將兩者一同閱讀，便能觀察當代潮流面貌。不過，今時今日街頭的 oversize 潮流早已「退潮」，連帶球場上的寬鬆球衣亦漸漸步入歷史。我們未來還會看到 XXXL 球衣嗎？實在不得而知。

近年不少 NBA 籃球員亦重歸修身籃球衣的傳統，Hip Hop 籃球員鼻祖 Allen Iverson 也於 2013 年退役，雖然他仍然在籃球界以外活躍，但對籃球界的影響，已經大不如前。這是一個時代的終結，還是新時代的開始？

3.3

Kanye West：由 Hip Hop、Yeezy 以及破碎的美國總統夢

　　社會撕裂，大家都輸。2020 年美國總統大選，可能是香港人有史以來最關心的一屆選舉，甚至討論得比香港特首選舉或立法會選舉更認真 —— 你是拜登派？還是支持特朗普？支持共和黨？還是民主黨？

　　計我話，爭咩啊，我們最應該支持的候選人只有一位，那就是 Kanye West —— 很明顯，他是完美超越特朗普和拜登、最值得支持的美國總統候選人。

Make America Great Again：於美國設廠製造 Yeezy

　　當 Rapper 兼時尚設計師 Kanye West 宣佈參選 2020 年美國總統大選時，請大家不要笑也不要驚訝，因為他是非常認真的。2020 年參選只不過是小試牛刀，而他亦曾多次在公開場合預告自己會參選總統。早於 2015 年，當他正忙於 HipHop 事業和籌劃 Yeezy 新系列時，已開始計劃自己的總統之路……

　　在 2019 年 11 月初舉辦的一場時尚活動中，Kanye West 本來只應該與 Yeezy 首席設計師 Steven Smith 一同公佈新鞋款的細節而已，沒想到，他竟然宣布自己將會在 2024 年選總統。

「當我 2024 年競選總統時⋯⋯」Kanye West 一開口，台下觀眾便忍不住笑聲。被打斷的他嚴肅續道：「你們笑甚麼？我們會創造很多工作機會！」Kanye West 與 Steven Smith 提到，他們已經將 Yeezy 的總部遷移至懷俄明州科迪市，未來兩年更會把本來在中國的 Yeezy 生產線搬到美國，為美國本土創造更多就業機會。

美國運動品牌打本土製造業牌，Kanye West 並不是第一人。特朗普自上任以來，一直強調對製造業的支持，例如曾邀請 Apple 將生產線搬到美國，而立場親特朗普的運動品牌 UNDER ARMOR，早就宣告要將產品改為在美國生產，並在 2017 年開始將部分生產線搬回美國；如今 Kanye West 的宣言似乎事在必行，亦是為他選總統的計劃鋪路。

振興美國製造業，吸納基層選票

俄懷明州作為全美人口最少州份，經濟向來依賴旅遊業。科迪市曾經為石油工業重鎮，現時卻陷入衰落。據報，Kanye West 現時於科迪市擁有一個佔地高達 4,000 英畝的牧場，而他更表示，未來公司將自行種植、生產 Yeezy 品牌所用的棉花。

這個想法看似異想天開，因為在中國製造的 Yeezy 都要賣天價了，在美國本土用美國棉花製造的 Yeezy 要賣多少錢？但在美國種植原材料，再於當地生產成衣及波鞋的想法，無疑對受困於經濟衰退的基層美國人來說是絕佳的消息。Make America Great Again.

近年 Kanye West 經常公開論政，亦從不掩飾他對特朗普的支持，引起不少爭議。其實，這次已經不是 Kanye West 第一次宣佈選總統。2015 年，他曾說自己將在 2020 年選總統；到了 2018 年，則改口說將在 2024 年選總統，而且強調：「如果我決定要做，我就會做到，我不會試試就算。」

Kanye West 放棄 2020 年選總統的其中一個原因，相信是因為他支持的特朗普將競逐 2020 連任，為免與特朗普直接競爭，才把自己的目標改為 2024 年。

福音牌與 Hip Hop：*Jesus Is King* 與美國傳統派勢力

Kanye West 要選總統的話，毫無疑問會以共和黨人身份參選，他近年亦積極打福音牌 —— 那正代表了美國最傳統保守的那一群。

早前，Kanye West 推出 Hip Hop 專輯 *Jesus is King*，顧名思義，是一張福音大碟，內容圍繞歌頌神、耶穌和基督教價值等等。Kanye West 更表示，自己以後只會做福音音樂。

Kanye West 說自己過去曾經沉迷於性愛和物慾，但如今已經「重生」並完全投身基督教。他表示自己只願「為基督服務」，日常活動是「閱讀和抄寫聖經」，甚至將自己的福音說唱團體改名為和主日崇拜同名的 "Sunday Service"，每逢星期日大唱福音 Hip Hop。在專輯 *Jesus is King* 製作期間，Kanye West 甚至要求工作人員不要進行婚前性行為，掀起一時熱話。

諷刺的是，自言已經脫離物慾的 Kanye West 仍然相當重視自己的財富，他抱怨自己明明身為億萬富翁，卻未能被列入世界富豪榜，於是計劃將自己的名字改為「基督天才億萬富翁 Kanye West」（Christian Genius Billionaire Kanye West），讓所有人都知道他是一位億萬富翁。聽上去很瘋狂荒誕，但重點可能不是 Billionaire 而是 Christian，Kanye West 千方百計想證明的，是他是一個基督徒，而且虔誠得很。

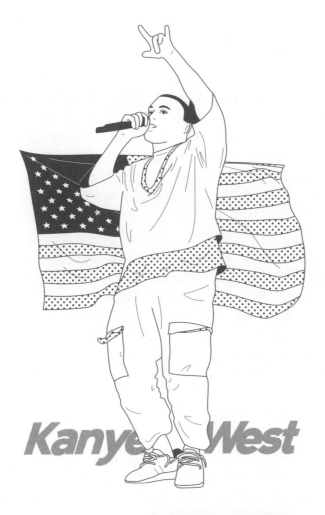

Kanye West

yeezy rapper

2020 年 7 月，Kanye West 出人意表地公開宣布競選美國總統。計劃果然追不上變化，說好的 2024 年才參選，結果又變成了 2020 年參選。

也許是認為好友特朗普無法連任，也許是對自己太有信心，亦可能只是單純的按捺不住，Kanye West 還是選擇出選總統。他聘請了一隊接近 200 人的競選團隊，認真研究成為民主共和兩黨以外的第三方候選人。但事實上，在美國總統選舉中要成為第三方勢力，根本是不可能任務。兩星期後，Kanye West 聘請的其中一位競選專家便向媒體透露，Kanye West 已退出了總統競選。

有民調顯示，Kanye West 支持度只得接近 2%，而他參選的決定亦廣受各界恥笑，因此急流勇退亦算明智。而他亦親自在 instagram 表示將會在 4 年後再次參選，符合他最初在 2024 年才參選的決定。本來，Kanye West 就是打算在 2024 年才競選美國總統，為何突然放棄計劃提早 4 年報名？原因相信只有他自己才知道。不過，假如有多 4 年時間準備，結果會是如何，又無法太早判斷。

2024 年：共和黨秘密武器

Kanye West 主打本土製造業牌和福音牌，都是為了拉攏共和黨所象徵的美國保守基督教傳統群體；而他憑着本來的音樂和時尚界別的成就，的確又有機會吸引不少年輕選票，加上其黑人身份，又能夠吸引黑人選民支持。

藝人加入政壇，本來就不是奇事，阿諾舒華辛力加曾擔任加州州長，特朗普在當選總統前，很多人對他的印象也就只有《飛黃騰

達》（The Apprentice）而已，Kanye West 選總統看似痴人說夢話，但在特朗普當選前，大家不也覺得他是痴人嗎？

有關選舉舞弊的法律爭議一直懸而未決，表面上的敗者始終是共和黨的特朗普，假如我們將眼光放到 4 年後，局勢又截然不同。到下屆選舉，生於 1942 年的拜登已年屆 82 歲，他還能成功爭取連任嗎？除他以外，民主黨還可以派誰出戰？至於共和黨，卻是人人「好打得」，蓬佩奧、彭斯都是旗下猛將，甚至特朗普本人也可以捲土重來，更何況，還有 Kanye West 這個秘密武器。

不是正因為選民都厭倦了傳統政客的黑暗，選民才在 2016 年選出了素人特朗普當總統嗎？到了 2024 年，也許，大家都有機會看到 Kanye West 登上總統寶座。

3.4

Tiger Woods：
性醜聞後，為何 Nike 仍不離不棄？

　　學而優則仕，演而優則導，而運動員做得好，亦自然會成為品牌。運動明星如李寧或 Fred Perry 有能力擔綱成為獨立品牌，Michael Jordan、Kobe Bryant 和 LeBron James 這三位籃球天王，亦早就被 Nike 收歸門下成為子品牌，規模甚至比不少獨立品牌更大。

　　而 Nike 的目光可謂相當長遠，因為除了涉足籃球或足球等主流運動，還與 Tiger Woods 合作推出高爾夫球運動服。怎知道，2009 年 Tiger Woods 鬧出破天荒性醜聞。不過，Nike 仍然不願放棄 Tiger Woods。

20 年的合作，10 年前的醜聞

　　Tiger Woods 於 1996 年成為職業高爾夫球手，當時他已經是 Nike 的簽約球手，為期 5 年的合約總值 4,000 萬美元，加上其他林林總總的贊助，成為新人的他已擁有超過 6,700 萬美元贊助。單是贊助額，已讓他成為球界注目新星。而到 2001 年他與 Nike 更新合約時，其 5 年總贊助金額已飛躍至一億美元。

1999 年可謂是 Tiger Woods 最重要的一年。他於該年一共勝出 8 項重要賽事，大破同輩紀錄。Tiger Woods 在 2000 至 2001 年連續贏得 4 座大賽冠軍，之後成績持續向好，但在 2009 年卻急轉直下。

他被揭發有多宗婚外情，涉及女性更不止一位。到 2009 年尾，他表示自己將「無限期離開高爾夫球界」，但到了 2010 年 3 月又宣布復出。之後他再次退出球壇，然後又再次復出，彈出彈入多次，比賽成績亦浮浮沉沉，世界排名不斷下跌。

比賽成績欠佳只是其一，除了連串性醜聞外，Tiger Woods 更在 2017 年因醉駕被捕。一般情況下，品牌都會與這類身陷連番醜聞的人物決斷割蓆，Tiger Woods 亦幾乎失去所有贊助。但不知為何，Nike 仍堅持與 Tiger Woods 繼續無間斷續約，並一直持續至今。

再奪美國名人賽冠軍

2016 年，Tiger Woods 的世界排名已下跌至 600 之後；但自從 2017 年尾 Tiger Woods 再次復出，其世界排名便在短短一年內回升至兩位數。2019 年 4 月，Tiger Woods 再次以美國名人賽冠軍身份踏上頒獎台。他更表明，自己的新目標是超越當年「金熊」（Golden Bear）Jack Nicklaus 創下的 18 個大滿貫賽事冠軍歷史紀錄。如今 Tiger Woods，只差 4 個冠軍而已。

在《福布斯》的估算下，2019 年 Tiger Woods 的年收入高達 6,000 萬美元，世界排名 11，即使未必能超越昔日身價，但毫無疑問仍是巨星級運動員。

Tiger Woods 的才華，早就毋庸置疑；只是在他連串醜聞之後，從未有人相信他能翻身，除了 Nike。相信 Nike 這種在艱難時期雪中送炭的態度，會令 Tiger Woods 不那麼容易中斷和 Nike 的合作，兩者的關係，可説是經得起磨難和時間的考驗。

假如投資運動員也有分 Strong hold 或止蝕，Nike 便可以説是成功 Strong hold 了一位有能力在低位反彈的運動員潛力股。時至今日，Nike 仍持續推出 Tiger Woods 系列新產品，而他亦是 Nike 高爾夫球支線的核心。

高爾夫球確實不是 Nike 強項，談起高爾夫球很少人會想起 Nike，但談起 Tiger Woods 的話，無論你喜歡他與否，都不得不提起 Nike 對他無限量的支持。

李寧：由體操王子轉型為潮界指標

　　中國運動品牌李寧 2018 年進軍巴黎時裝周，一度引起網絡熱話，令該品牌忽然受港人關注。然而，品牌雖然在香港極受爭議，卻是被中國內地新生代寄予厚望、有潛力衝出中國面向世界的潮牌。

　　無疑，李寧牌的新系列服飾以「中國李寧」四字為主要設計元素，配合 80、90 年代復古風潮流，大量運用漢字和強烈色彩對比的獨特設計風格，不是人人都能接受；但太多人只懂恥笑李寧牌的設計，卻不懂得欣賞其轉型的理想和背後的苦功。

　　事實上，李寧牌近年的大膽設計相當受國際肯定。名模 Bella Hadid、外媒如《BoF 時裝商業運論》等，都對李寧牌讚譽有嘉，惡評反而大多來自大中華地區。究竟，中國的李寧，是怎樣由體操王子搖身一變，成為國際知名的潮牌？

由運動員到中國最大運動零售商

　　運動員走到潮流界的例子屢見不鮮，例如 Fred Perry、Lacoste，以及人所共知的 Stan Smith、Michael Jordan 等，

但前兩者並未能發展為國際級大型運動品牌，後兩者更只是依附於 adidas 和 Nike 這兩大國際品牌之下。

李寧牌卻是由體操運動員李寧退役後，於 1990 年由零開始創立的品牌。如今李寧牌與安踏體育一同名列中國兩大運動用品生產及零售商，它自 2004 年起在香港上市，目前市值高達 180 億港元，以只有近 30 年的歷史而言，成績實在不錯。

有一種說法認為，2008 年北京奧運是中國運動潮流的起點。當年全國鋪天蓋地的運動氛圍，令中國人開始熱愛運動風格，李寧牌的創辦人李寧正是於奧運燃點聖火的火炬手，自然令品牌聲名大躁。不過，就算沒有這一點，李寧牌的崛起也是理所當然 —— 李寧作為「體操王子」的個人名氣和人脈，加上全球盛行運動風格的時機，足以令品牌繼續擴張。

轉虧為盈：創造富有中國特色的街頭文化

不過，李寧牌曾於 2012 至 2015 年連續虧損 3 年，甚至面臨崩潰的危機，令品牌死而復生的轉捩點，就是 2016 年開始的文化轉型 —— 以創造中國特色街頭文化為目標，重新復興品牌。

以滑板、棒球為核心的美式街頭文化佔據潮流日久，近年歐洲亦誕生混合足球元素的歐陸街頭文化抗衡前者；同時，亦有新勢力日漸興起，如俄國設計師 Gosha Rubchinskiy 帶領俄羅斯街頭文化發展，大舉運用西方人看不懂的俄文創作。轉型後的李寧牌，同樣以漢字、中國奧運經典紅黃色等作為創作元素，以東方的異國情調進攻歐美世界。

2018 年 2 至 3 月，李寧牌的市值由 120 億港元左右急升至高達 180 億港元，在一個月內市值爆升 60 億的原因，正是因為李寧牌參與了 2 月的紐約時裝周，令品牌新品近乎全數售罄，並在各媒體得到無數曝光。

招兵買馬：以 Hip Hop 宣傳運動風

除了活用懷舊情懷和東方風情，李寧牌更善用了《中國有嘻哈》帶起的嘻哈熱潮。正如 adidas 為了發展中國市場而找來 Higher Brothers 和 joji 以歌曲 Nomadic 宣傳球鞋 NMD，李寧牌亦與說唱歌手 GAI 周延長期合作，試圖以嘻哈宣傳李寧牌的中國街頭風。

GAI 曾經受官方的嘻哈整頓波及而短暫沉寂，他於 6 月復出後接連推出多首新曲，其中之一的〈萬里長城〉除了因為引用經典廣東歌葉振棠的〈大俠霍元甲〉粵語歌詞引人矚目之外，GAI 在 MV 中的打扮亦備受討論。因為他除了經典的唐裝穿搭之外，還穿了一件又一件的中國李寧服飾，顯然〈萬里長城〉就是一齣附有音樂的李寧牌廣告雜誌。在此之前的 2017 年，李寧牌與 GAI 亦曾合作推出特別版的「悟道 X」球鞋，鞋跟還印有 GAI〈天乾物燥〉的歌詞；在 GAI 奪得《中國有嘻哈》冠軍後，李寧牌又為他推出了「GAI 適無雙」球鞋（蓋世無雙的普通話諧音）。

以嘻哈宣傳潮牌，是緊貼國際生態的做法。GAI 向來以中國風見稱，除了曲風有東方味道、題材愛國之外，他亦不時穿着國產潮牌的唐裝登上舞台。李寧牌定位為「中國服裝界民族品牌」，GAI 無論在音樂抑或穿搭風格上，都是宣傳富有中國特色的街頭文化最適合的人選。

曾經，李寧牌打算走專業運動路線，甚至連品牌商標亦與 Nike 有幾分相似，明顯是走錯路；如今李寧牌選擇街頭風格，大膽用上李寧年輕時的肌肉照、甚至直接以「中國李寧」四字印成 Print Tee，就是走回正路了。值得一提的是，李寧牌的設計師坦承「中國李寧」系列的設計靈感，來自 90 年代港產片中的武館衣服設計，周星馳在《新精武門 1991》中穿着的新精武門 T-Shirt 便是一例。這種將昔日的文化素材昇華的創意，值得香港人學習。

俄國和中國這些擁有龐大人口基數、又不傾向將西方文化照單全收的國家，有極大潛力發展獨立的街頭文化。李寧牌的設計師直言，希望品牌能夠代表中國街頭文化，就如同 Supreme 代表美式街頭文化一樣。雖然仍未知這一天何時來臨，但李寧牌創造中國特色街頭文化的願景，正是中國其他運動品牌望塵莫及之處。

香港：品牌鬥獸場

香港作為世界跳板

　　不少品牌在進軍國際或亞洲時，通常都會選擇香港作為跳板。裏原宿街牌 A BATHING APE 於 1999 年開始首家海外分店時，選擇的地點是香港炮台山；全球只有 8 間實體分店的 NikeLab，亦要選擇在銅鑼灣白沙道開設分店；FOREVER 21 當年，不惜創下最貴舖租紀錄，也要在銅鑼灣開設 6 層旗艦店⋯⋯

　　即使香港近年的國際影響力已不如從前，對很多品牌而言，香港仍是面向中國的橋頭堡，因此品牌在進軍中國市場前，總會先選擇在香港開設分店，繼而作為面向中國同胞的 Showcase 或廣告；而香港亦同樣是亞洲品牌走向國際的第一步。

Nike Air Max 97
——屬於紙醉金迷時代的未來風球鞋

1997 年，發生在香港的大事是甚麼？政權交接？金融風暴？統統不是，我們要談的，當然是 Nike 在當年推出的 Air Max 97。

當時年輕人未能如現在一樣上網買鞋，球鞋商更仍未推出抽籤制度。在 1997 年要買最新的波鞋，大概只能親身前往當時仍未重建、充滿活力的旺角波鞋街，一邊在店舖之間穿梭，一邊親身與其他鞋迷和店員交流，甚至通宵達旦排隊，只為求得一對心儀球鞋。

閃耀着銀光的 Air Max 97，大概就是最能反映回歸前那個紙醉金迷時代的象徵球鞋。

以年份命名的 Air Max 系列

Air Max 是 Nike 其中一個最受歡迎系列，而 Air Max 97 又是其中的表表者。曾幾何時，Air Max 系列習慣以年份命名新作。第一代 Air Max 於 1987 年推出，不過當時的名稱只是簡單的 Air Max，當同系列作品愈來愈多，後來就被改稱為 Air Max 1。

最早使用年份系統命名的，實際上是 1994 年推出的 Air Max 94。看似比 Air Max 94 更早誕生的 Air Max 90 和 Air Max

93，其實本來稱作 Air Max III 和 Air Max 270，只是在年份命名系統誕生後，它們才改為以最初推出年份命名。

Air Max 94 推出後，接連推出了 Air Max 95、96、97，大概要到 2004 年，Nike 才放棄以年份為 Air Max 系列命名的做法。Air Max 家族成員雖多，最令人印象深刻的，當然是最特別又最前衛的 Air Max 97。

子彈火車：Air Max 97

Air Max 97 顧名思義在 1997 年推出，這對球鞋也確實反映了當時的時代精神。

1997 年亞洲金融風暴爆發前，亞洲多國正享受超急速經濟發展成果，甚至連西方世界都為之驚訝。當時的日本，早不是 50 年前的那個戰敗國，甚至曾有人形容，日本人當時的財力足夠買起整個美國。

為美國 Nike 本部服務的設計師 Christian Tresser，當時亦受日本這個遙遠島國啟發，創作出有「銀色子彈」（Silver Bullet）之稱的初代 Air Max 97。

Air Max 97 創作靈感源於日本子彈火車的銀色金屬車身，鞋上的流線形亦充分表達了速度感。基於其出眾的設計，很快 Air Max 97 便大受歡迎，甚至成為 Air Max 家族的明星商品。

紙醉金迷的香港與失落的波鞋街

如同亞洲多國一樣，1997 年 7 月亞洲金融風暴爆發前，香港正處於紙醉金迷的時代。

前二三十年，香港經濟如踏上順風車，生活水平急速上升；90年代，股市樓市更彷彿沒有停步過一天，連帶的影響當然是奢侈品消費，包括時裝 —— 當然也有球鞋。生活水平上升，物質需求也隨之而來。80年代開始，有「波鞋街」之稱的花園街尾段就是基於這種時代背景誕生，當時整條街都售賣運動相關產品，主角當然是球鞋。

90年代被很多鞋迷視為球鞋界黃金年代，各大廠牌如 Nike、adidas 及 Reebok 都各自推出自家最經典作品，如 Nike 便每年都交出一款 Air Max 系列，當時鞋迷的購買力亦不容小覷。有人說，香港是當時其中一個全球 Nike Air Max 97 炒風最熱的地區。

很多東西隨着 1997 年消逝。亞洲金融風暴過後，鞋迷購買力大不如前，球鞋炒賣業自然大受打擊；後來，球鞋資訊愈來愈容易取得，買球鞋的方法也愈來愈多，實體球鞋店的重要性還存在嗎？

隨着波鞋街重建，旺角的球鞋風景也不再一樣。1997 年，鞋迷仍爭相在波鞋街購買 Air Max 97；2007 年，市區重建局落實波鞋街一帶重建計劃，在各方拉扯之下，計劃推延接近 10 年，工程最終在 2017 年結束。如今的波鞋街只變成一座了無特色的大商場，充斥一間又一間名字不同、實際都屬於同一集團的球鞋連鎖店。

即使以今日眼光看來，Air Max 97 可能略嫌笨重，但它豐富的未來感和科幻味道，讓它充滿復古未來風格（retrofuturistic），時至今日仍然前衛得很；同時，它又將一種屬於 1997 年的美感永遠定格在一雙球鞋之上。

Nike Air Max 97，大概就是那個已經逝去的紙醉金迷時代的一種紀錄。

4.2

全球只有 8 間的 NikeLab 實體店，
為甚麼其中一間在銅鑼灣白沙道？

設計師品牌從來高不可攀，一件 Yohji Yamamoto 外套隨時定價 5,000 港元，但 Y-3 呢？最便宜的產品 500 元也有機會找到（例如中學生最愛的 Y-3 皮帶）。同樣出自山本耀司 Y 字頭，定價為何差天共地？關鍵在於 3 —— Y-3 是山本耀司與 adidas 合作的副牌，定位自然更親民。

與高檔設計師品牌合作，向來是 adidas 看家本領，Rick Owens、Gosha Rubchinskiy、Alexander Wang 和 Raf Simons 等國際知名設計師都是 adidas 座上客，和山本耀司合作的 Y-3 甚至即將迎接 20 周年；反觀作為當今運動界龍頭的 Nike，在高檔時尚領域的表現則比 adidas 弱得多。為了急起直追，它在近年創立 NikeLab，決心在高檔時裝界爭一席位。

NikeLab 的意義

2014 年，Nike 增設副線 NikeLab，宣言要融合實體店舖與數位體驗，並展示 Nike 創新科技云云，但任誰都知道，NikeLab 就是 Nike 與高檔設計師合作的實驗場。在 NikeLab，我們可以找到一般 Nike 找不到的設計師聯名產品，例如與 UNDERCOVER 合作的 GYAKUSOU，或是與近年大熱的 AMBUSH 和 Off-White 推

出的聯名產品，這些聯乘產品的價格雖然比一般 Nike 高，但相比本來的設計師品牌，便是大眾接觸設計師品牌的最親民選擇。

隨着運動休閒風格（Athleisure）的流行，愈來愈多高檔品牌推出運動服，近年由 VETEMENTS 創辦人 Demna Gvasalia 執掌的 BALENCIAGA 便是其中表表者。他將歷史超過 100 年的傳統老牌改造為年輕的運動風潮牌，甚至有份帶動近年醜時尚（Ugly fashion）發展。的確，Demna Gvasalia 的改造讓 BALENCIAGA 成為母公司開雲集團的搖錢樹，但風險便是賭上品牌百年來建立的形象。

對 Nike 而言，NikeLab 的聯乘既能借助設計師名氣來建構前衛形象，同時又能接觸高檔客群；對高檔設計師而言，與 Nike 合

作讓他們能在經濟下行時觸及大眾，甚至吸引部分喜歡聯乘作品的人「逆流而上」，追隨本來的設計師品牌。NikeLab 的誕生，讓高檔設計師品牌能與定位較平民的 Nike 作出分隔，觸及新客群同時確保品牌形象不受影響，取得雙贏局面。

為何 NikeLab 選址銅鑼灣？

如果説中環是香港的銀座，那麼銅鑼灣便是名店林立但相對低調的青山。

NikeLab 創立後陸續在世界各地開設 8 間概念店，其中一間位於香港。它們還在各地 Dover Street Market 設有 4 個專櫃。每間 NikeLab 均有編號，例如 2015 年開設在銅鑼灣白沙道的 NikeLab PS7，便是取其地址白沙道 7 號之意。

首批 NikeLab 為甚麼會選擇開設於香港？受惠於經濟起飛，香港早於上世紀 80 年代便出現球鞋社群，球鞋文化相當盛行；至於銅鑼灣，則向來是香港的時尚中心。

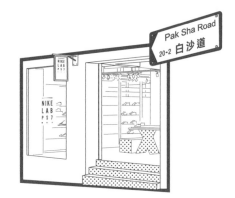

1983 年，當時紅極一時的 ESPRIT 高調於銅鑼灣近天后一帶興發街開設旗艦店，開啟了銅鑼灣的時尚大門。其後位於百德新街及京士頓街一帶的 Fashion Walk 在 1998 年開業，多年來引入大批國際品牌的旗艦店，包括 JUICE、HYSTERIC GLAMOUR、COMME des GARÇONS 及全港唯一一間 Fjällräven 旗艦店，都位於 Fashion Walk 一帶。

NikeLab 香港店選擇在銅鑼灣開設，確實是正常不過的決定。到了 2018 年，adidas 更選擇將本來位於 Fashion Walk 的 adidas 旗艦店升級為全港唯一一間 adidas Originals 旗艦店，似乎有與 NikeLab 分庭抗禮的打算。

NikeLab 面對的挑戰

NikeLab 面對的挑戰，在於它無法將設計師的創作內化到品牌形象之中，更未能如 adidas 一樣創造出令人印象深刻的聯乘系列。

對比起 Y-3、adidas by Stella McCartney 和 adidas by Raf Simons 等早已讓消費者將高檔設計與 adidas 扣連的聯乘系列，NikeLab 仍然過於依賴個別設計師的名氣。當 ACRONYM 主理人 Errolson Hugh 離開 NikeLab ACG 後，Nike ACG 彷彿打回原型，重新走回多年前的舊風格。Nike 與 AMUSH 或 Off-White 的合作更沒有太多火花，大家似乎只能看到 AMUSH 和 Off-White，Nike 的存在反而可有可無。唯一表現較好的，大概只有和 UNDERCOVER 高橋盾合作而生的 GYAKUSOU。

偏偏，大眾都喜愛熱潮，與潮牌合作總會有人受落，只要產品印有 AMUSH 或 Off-White 的 Logo 便能被搶購一空；懂得欣賞擁有山本耀司和 Raf Simons 味道 adidas 的人，大概少之又少。

問題是，水退才知道誰沒穿褲，他日潮牌熱浪消退，NikeLab 到時能依靠的又是誰？

4.3

香港之光 A BATHING APE，
為何仍持續推出 BAPE STA 運動鞋？

"Nigo is my dad. Nigo Nigo is my dad. The bathing ape store that's where we go with the cash……"

香港說唱團體 Bakerie 在 2017 年推出單曲 *NIGO IS MY DAD*，開宗明義表達團隊成員對 NIGO 的尊敬。的確，A BATHING APE（下稱 BAPE）在創立以來，對全球潮流文化影響甚深，特別是 Hip Hop，以至於身為 rapper，Bakerie 成員們也要認別人做老竇，大寫受其熏陶的年輕歲月。

不過，有非常重要的一點，有很多人早已知道，但只要有人仍然未知，就值得一提再提：現在的 A BATHING APE 並非日本品牌，而是一個香港品牌。

A BATHING APE 早已成為香港品牌

過去有份創造裏原宿神話的 A BATHING APE 當然是日本品牌，轉捩點卻是離今天不遠的 2011 年。2011 年，香港時裝集團 I.T 以 2.3 億日元收購 A BATHING APE 的控股公司 NOWHERE 近九成股權，成為唯一大股東。這個 "NOWHERE"，就是源自

當年 NIGO 於高橋盾合辦的服裝店名稱。雖然並非「土生土長」，BAPE 於此時成為了香港品牌。

其實，早於被收購前數年，A BATHING APE 就面臨了數億日元的虧損。加上 NIGO 本人的投資失利，他只好將 A BATHING APE 轉手他人。2.3 億日元，加上承擔母公司在賣盤前的 10 億日圓負債，換算下來只不過 9,000 萬港元，以 A BATHING APE 的「江湖地位」而言，實在便宜。

在 A BATHING APE 易手後，NIGO 改為以設計師身份於品牌中留任，到 2013 年才正式離開，專心打理他在 2011 年 NOWHERE 賣盤後重新創立的 HUMAN MADE。

BAPE STA 為何那麼像 Nike Air Force 1？

BAPE 是多功能街牌，由運動支線 "BAPE PERFORMANCE"，到穿恤衫打呔的恤裝支線 "Mr. BATHING APE" 都一應俱全，而談到運動鞋，BAPE 當然也佔一席位，談的就是經典鞋款 BAPE STA。

2019 年 LOUIS VUITTON 男裝藝術總監 Virgil Abloh 在一場由他主導的 LV 時裝展上，沒有預告地穿着運動鞋 BAPE STA 出現，引起全場關注，並猜測 LV 或有可能與 BAPE 合作。雖然合作結果沒有出現，但也讓這雙早已被不少人遺忘的運動鞋，再次成為潮流界焦點。

不少人看到 BAPE STA 時，第一個疑問就是，為何它那麼像 Nike Air Force 1？不用懷疑，因為 BAPE STA 的設計真的是直接抄考 Nike Air Force 1；而於 2000 年推出的第一款 BAPE STA 更是選用了全白設計，和經典款 Air Force 1 一模一樣，只不過是將 Nike 的 Swoosh logo 改為 BAPE STA Logo 而已。

其實類似做法，對 BAPE 來說屢見不鮮。BAPE 的品牌意念和口號 "Ape shall never kill ape"，就是直接取自電影《猿人襲地球》（Planet of the Apes）。而一些 BAPE 鞋款，都是明目張膽地大抄同業：Canvas Ape Sta 抄考 CONVERSE Chuck Taylor，Bathing Ape Crepes 抄考 Puma Suede Classic，Bathing Ape Skull Sta 則是抄考 adidas Super Star。除鞋款外，BAPE 自家手錶 BAPEX 的外貌和名稱，明顯就是直接抄考 ROLEX。

「致敬不能算偷⋯⋯致敬！潮流人的事，能算偷麼？」挪用是街牌常見手法，BAPE 當然是其中表表者，而各大品牌也不會因而控告 BAPE，因為對他們而言，受 BAPE 抄考甚至是一種另類宣傳。

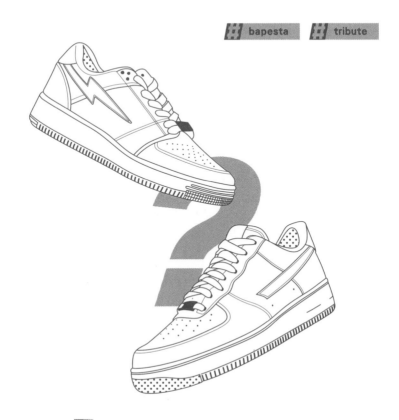

BAPE 早已過氣，追捧的人是誰？

2020 年是 BAPE STA 誕生 20 周年，BAPE 當然抓緊機會推出各種紀念版。人面不知何處去，桃花依舊笑春風，沒有 NIGO 的 BAPE 不是真正的 BAPE，BAPE STA 也不是當年的潮鞋了。

時至今日，A BATHING APE 已經是由 I.T 擁有的香港品牌，在 I.T 領導下 BAPE 早已放棄限量的原則，無限制地成為內地同胞以及 TVB 藝人愛牌。現在，NIGO 甚至再也不會將 BAPE 放在眼內，他甚至曾說：「BAPE 已是過時的東西，我很好奇為甚麼還會有人喜歡它。」他提到，現在喜歡 BAPE 的人，和當年喜歡品牌的人，已經是截然不同的兩類人。的確，昔日穿上 BAPE 是與木村拓哉為伍，現在卻只有中年大叔才會穿着 BAPE 四處走，這個曾經代表日本的香港品牌，早就沒落。

20anniversary

4.4

被「中國李寧」收購後，
bossini 會變成「中國堡獅龍」嗎？

你喜歡 bossini 嗎？無論你喜歡這個品牌與否，你人生中肯定曾經穿過 bossini —— 可能是媽媽為你添置的夏衣，也可能是不計較外觀的內衣褲，更有可能，時至今日你仍然喜歡它的平實簡單，仍然每天穿着 bossini。

作為香港本地時裝品牌始祖之一，我們走在街上總不時看到 bossini 的綠色身影，它亦早已成為香港人的集體回憶，但在未來，這個身影會變成紅色嗎？

李寧有意打入香港市場？

2020 年 5 月，李寧家族旗下的「非凡中國」與 bossini 創辦人後人羅正杰合組財團，以接近 4,700 萬港元收購 bossini 大多數股權成為大股東 —— 簡單但不完全正確的說法，就是 bossini 被李寧收購了。

聽到這個消息後，相信不少人都大感驚訝。李寧是中國其中一個如日方中的運動品牌，近年新創辦的支線「中國李寧」搞得有聲有色，成為國際聞名的中國潮牌；「非凡中國」及羅正杰對 bossini

的收購價雖然被形容為「賤價」，但 bossini 業績持續不佳，2020年虧損更接近億元，中國龍頭大佬收購這個正在沒落的香港品牌，真的划算嗎？

最直觀的想法，是認為李寧有意打入香港市場。bossini 於1987 年在香港創立，在港澳擁有 39 間分店，連同直營店和大量特許經營店，在世界各地擁有接近 1,000 間分店。數字雖然可觀，但長久以來，一直只有港澳地區是 bossini 基地所在，足足佔集團六成收益以上。

以上想法，反過來也可以理解為 bossini 在本港的根基比較扎實，而成為品牌的可取之處。眾所周知，李寧在中國運動品牌位處一線，一直只有安踏爭龍頭地位。由於中港運動土壤差異太大，「安踏」和「李寧」作為品牌，是沒有可能打入香港市場的，但「安踏集團」手持大量西方品牌如 salomon，ARC'TERYX 和Wilson，它們在香港都早已深入民心；反過來，李寧的版圖一直維持在中國內地，因此有意借助 bossini 在香港尋找市場，亦不是不可能。

品牌改造家李寧，能讓 bossini 打入中國市場嗎？

不過，消息一公佈後，李寧方面很快就表示他們有意重塑bossini 品牌形象，並以此吸引中國年輕消費者，也就是反過來要bossini 成為過江龍，打入中國內地市場。

與手持多品牌的安踏體育不同，李寧集團長期經營個人品牌「李寧」，最多就是在 2007 年收購了大家都熟悉的「紅雙喜乒乓球」，以及在 2018 年推出新支線「中國李寧」（仍是李寧）。在相當單一化的架構下，假如加入了來自香港的 bossini，相信能為李寧集團注入新活力。

對不少中國人 —— 特別是廣東人而言，香港品牌還是有它的吸引力。bossini 在中國內地擁有接近 180 間分店，大多數都位處廣東省。走在廣東省，放眼所及都可以看到香港品牌。事實上，「中國李寧」設計風格向來都有種「香港味」——李寧在香港擁有設計團隊，內地團隊中也有不少香港人，過去更曾有香港人當過李寧的首席設計顧問……當然，李寧本人也入籍了香港就是。

　　2018 年，李寧才剛推出「中國李寧」支線，轉眼間就讓它成為了中國潮流象徵，讓這個本來充滿鄉土味的運動品牌，成功踏上巴黎時裝天橋廣受西方潮流界矚目。自那時起，李寧和中國李寧便

分工合作，前者着重於運動科技，後者着重於純潮流，同步開拓中國運動市場。

如今 bossini 正陷入沒落，內地人不認識它，香港人認識卻沒有興趣穿。李寧可以成為一位品牌改造家，將 bossini 起死回生嗎？

但假如，李寧按照「中國李寧」方針，將 bossini「打造」成中高格潮牌「中國堡獅龍」，它又是我們回憶中那個簡約純樸的 bossini 嗎？

價值過百萬的 RICHARD MILLE 運動錶，為何往往成為 Gangsta 目標？

小時候，我們都以為 ROLEX 已是最名貴的手錶；年紀漸長，才知天外有天人外有人，ROLEX 之上，還有愛彼（AUDEMARS PIGUET, AP）、柏德菲臘（PATEK PHILIPPE, PP）等定位更高的瑞士名錶。不過，近期還有另一名錶品牌廣為港人關注，那就是 RICHARD MILLE。

單是 2020 年，香港已有 3 位錶主被匪徒搶走他們的 RICHARD MILLE，每隻都價值過百萬港元，令大家不禁好奇，為何 RICHARD MILLE 往往會成為 Gangsta 目標＊？

Richard Mille：一個不懂製錶的人

瑞士獨立製錶品牌 RICHARD MILLE（下稱 RM）於 1999 年成立，創辦人是同名的 Richard Mille 本人以及他的好友 Dominique Guenat。相較於大多擁有過百年歷史的鐘錶品牌，歷史只有 20 年的 RM 年輕不過，但它早就越級挑戰打入頂級腕錶行列，靠的是神級 Marketing。

傳統製錶品牌的創辦人大多錶匠出身，學滿師才出山自立門戶。Richard Mille 卻是一個完全不懂製錶的人。機芯？修理零件？Sorry，他一概不懂。Richard Mille 於法國出生，求學時專攻市場學，投身職場後一直都在腕錶界擔任管理層，到 50 歲那年，才決定走出去打天下。

不懂製錶的他，靠着多年積累的人脈以及市場思維，找來 AP 和機芯廠 Renaud et Papi 作技術支援，終於在兩年後，也就是 2001 年推出了品牌首款腕錶 RM 001。頂級腕錶品牌的入門錶，通常訂價以 10 萬至 20 萬起跳；但 RM 的「入門錶」至少價值 100 萬，價值不菲，旋即換來大批名人支持，包括潘瑋柏、羅志祥、成龍和他的兒子房祖名等。

RICHARD MILLE 其實是運動腕錶？

傳統上，AP、PP 或江斯丹頓廣受白領歡迎；ROLEX 更是全民明星，由侍應阿姐、倫敦金西裝友、中環萬邦行名醫、你爺爺或你爸爸，到股神巴菲特，手上都是戴着 ROLEX，分別只是在於戴的是全鋼潛水錶還是全金 Day-date 而已。至於 RM 是設計給甚麼人戴的？答案出乎意料，原來是運動員。

ROLEX 以運動錶聞名，但賣家必定會再三提醒買家不要戴 ROLEX 做運動，始終猛烈震盪會對機芯造成影響，但 RM 開宗明義鼓勵用家戴着錶做運動，更積極為不同專業運動員設計腕錶，讓他們戴上 RM 在運動場上發光發亮。2004 年，RM 為賽車手 Felipe Massa 設計 RM006 手錶，讓他每次比賽都戴在手上。但在 2009 年的一場意外中，他的賽車失控撞牆，他本人嚴重受傷幾乎死亡，手中的 RM006 卻完好無損。「豹死留皮，人死留錶」，就算人死了，腕錶也能倖免。RM 如此耐用，看來「沒人能擁有柏德菲臘，只不過為下一代保管而已」的柏德菲臘也要讓步了（此乃 PP 的公司標語）。

網球界亦是運動錶界必爭之地。一直以來，費達拿（Roger Federer）都是ROLEX代言人，但他不會戴着ROLEX上場比賽。自雙方於2001年開始合作以來，費達拿每次踏上頒獎台前，都會從口袋中拿出一隻ROLEX戴在手上，於是他戴的是甚麼ROLEX，自然會被各界關注。RM也不遑多讓，他們早就與拿度（Rafael Nadal）合作，讓他戴着RM打比賽——重點是，他全程都可以戴着RM，完全不用脫下來。

RM的價值，在於其獨立研發、細密精巧而又極端堅固的機芯，以及以鈦金屬及碳纖維製作、輕巧耐用的錶殼。《福布斯》曾說，戴RM就像將一架跑車戴在腕上。當然，它的價錢比一般跑車還要貴得多。

RICHARD MILLE 的最大功能

PP和AP出產的名貴腕錶，大多都有複雜功能，例如陀飛輪、三問或萬年曆，全都需要工藝非凡的工匠傾力製造；RICHARD MILLE性能相對簡約，除了堅固耐用，一般只有兩大功能，那就是炫富和引劫：當你戴着一隻價值數百萬的名錶走在街頭，是很難不成為Gangsta目標的。

傳統名錶即使價值數百萬甚至過千萬，一般人是不容易察覺其價值的，因此亦能減輕被劫風險；但RM以酒桶式錶殼、鏤空錶面和鮮艷染色聞名，自遠處看也能知道那個人戴的是RM。

始終，手戴RM級數名錶，最好還是要有點Package才能成事，例如駕車出入，甚至有司機或保鏢陪伴才算安全。獨自居於村屋更是可免則免，否則一個人走在夜路，太易成為目標。擁有一枚價值過百萬的手錶，也應該要為它買保險。所以說，戴名錶的成本，實際上是超越零售價的。啊，對了，你還要預留被Gangsta斬完後要付的醫藥費呢。

＊RICHARD MILLE 與劫案

名錶 RICHARD MILLE 外表顯眼又價值不菲，經常成為犯罪分子目標。

2019 年，一位台商於倫敦街頭被賊人劫去一隻約值 500 萬港元的 RICHARD MILLE，報警後一直未能尋回。到 2020 年，RICHARD MILLE 官方突然通知台商，指他的手錶被送到香港金鐘分店維修，而手錶的新持有人則聲稱手錶是在北京購入。為了這枚 RICHARD MILLE，二人選擇告上法庭，事件擾攘至今。

另外，單是 2020 年下半年，便連續發生了 3 宗和 RICHARD MILLE 相關的劫案。7 月，一名鐘錶店男東主於尖沙咀加連威老道被 4 名南亞漢劫走一隻約值 140 萬元的 RICHARD MILLE；8 月，天水圍一名 23 歲青年被 4 名賊人斬了 10 刀，劫走一隻約值 160 萬元的 RICHARD MILLE；9 月，3 名賊人以斧頭指嚇，於油麻地劫走一名商人一隻約值 150 萬元的 RICHARD MILLE。

所以說，穿戴 RICHARD MILLE 不是易事，除了要有錢之外，假如沒有被打劫的心理準備和防範能力，那是萬萬不可的。

4.6

勞力士無止境？
香港人獨愛 ROLEX 的意義

「勞力是無止境，活着多好，不需要靠物證」，歌仔也有得唱，RICHARD MILLE 雖好，但香港人對勞力士的迷戀，已經成為「現象級事件」——也就是成為一個廣泛而受人關注的事件。假如你在 Goolge 搜尋「勞力士」＋「香港人」，你將會看到不少內地網民懷疑地討論，為甚麼香港人寧願吃土也要買勞力士？

當你到樓下茶記吃下午茶，招呼你的侍應手中隨時戴着一隻 ROLEX；你爸爸收藏珍貴物件的盒子裏，也可能有一隻珍藏的勞力士 —— 對香港人來說，勞力士早已不是手錶，而是一種民族性，一種信仰。

人手一隻，一個招牌掉下來壓死幾位撈迷

英國一間高級中古錶商，早前進行了一個關於搜尋 "Rolex" 關鍵字的統計報告，試圖找出 Rolex 搜尋密度最高的城市，搜尋得愈多，也就是愈熱衷於研究勞力士手錶。

假如單論每月搜尋 "Rolex" 最多的城市，榜首和亞軍分別是新加坡和倫敦，分別為 29 萬次和 27 萬次，而香港則排名第

三，每月搜尋次數高達 25 萬 —— 但要留意，香港人慣常直接稱呼 ROLEX 為勞力士或撈，假如連上中文一併計算，香港位列榜首，也並非不可能的事。

香港人愛撈的情況，實在屬於現象級，到了人手一隻，甚至一個招牌掉下來會壓死幾位撈迷的地步。不論男女，不論工種，由的士司機、侍應、專櫃售貨員、保險經紀到大老闆，手錶出現機率最高的往往是勞力士，原因何在？

早在香港經濟起飛時，香港錶界已是勞力士的天下。出門見客聚會，戴勞力士是基本功 —— 撈是身份象徵，不用開口已能一定程度反映佩戴者的身份地位，甚至有讓對方安心的功用。假如有兩位證券經紀，一位佩戴 CASIO，另一位佩戴 ROLEX，似乎還是後者比較值得信賴。

今時今日，香港經濟大不如前，但這種勞力士情意結仍一直延續至今。對不少行業而言，至少是證券、樓盤或零售業而言，勞力士是可比卡片的重要物品。近年這種情意結更被經濟起飛的中國內地繼承。現在，中國已是瑞士鐘錶業最大入口國。

不過，假如戴手錶的目的只是炫耀，比勞力士更昂貴更奢華的大有錶在；相較之下，勞力士在錶界只能算是平實低調，但它低調背後的穩定性能和保值能力，正是香港人愛撈的兩大主因。

勞力士主打運動錶，特別是近年最廣受人追捧的潛水錶，其設計追求穩定和耐用，因此勞力士即使不多加打理，仍可以行走如常數十年，甚至連抹油也不一定是必要的；相較於那些標榜人手手工製作，經常需要維修的奢華錶款，一年一小修，幾年一大修，背後需要花的保養成本實在天差地別。

曾經的運動錶，現在的國際貨幣

假如有人說買勞力士是投資，必定有人反對，但假如提到保值，相信大家都會認同。相比股票或樓市，手錶升值潛力絕不算高。除非你有本錢／本事購入最熱炒的運動錶款，否則普通款勞力士花上十數年時間，價值也未必能升值一倍。的確，勞力士轉售價值會隨時間上升，但絕對追不上通脹。

不過，買股票有機會買中蟹貨，被套牢的投資者不會願意輕易將股票變現，買樓亦有機會遇上樓市大跌，但錶市基本上是一個按通脹增值的遊戲，價格只升不跌，而且變成現金的能力極高。只要你拿着一隻勞力士到旺角廣華街走一趟，不出半小時便能拿着現金離開；假如你有時間甚至能在網上轉售，就算不賺錢至少也不會虧本。

70、80 年代香港股市一片向好，但花無百日紅，上一代往往會在賺錢後買勞力士，希望他日財困時能夠將手錶轉賣變現。假若他日落難，戴一隻撈旁身也未嘗不可。手中的勞力士，也許能為你換來一張船票也說不定呢？

不過，買錶前花太多時間考慮投資或保值問題，可能反映你根本不愛那隻手錶。歸根究底，買錶最重要的，還是個人興趣。

人做我唔做，殺出新血路：你還戴撈嗎？

上一代，不少香港人畢業找到第一份工作後，都會買一隻勞力士。現在還有人這樣做嗎？據個人觀察所見，這種想法其實早已消失。

其中一個原因，是勞力士早就溢價過高。十多年前，一般年輕人憑着一份雙糧，甚至是月薪，便已足夠買得起一隻普通撈；現在，在起薪點沒有顯著提升，甚至略有下降的情況下，最普通的入門勞力士也要五萬元起跳，更不用提那些十多萬元的熱炒款。

另一個原因，大概是因為年輕人不再重視戴錶，也不像昔日那樣先敬手錶後敬人。時至今日，勞力士世界已是靠中年市場維持，有意入場的年輕人實屬少數。更有一個説法，指年輕人甚至會因為戴太貴的手錶而感到尷尬 —— 在經濟下行的年代，奢侈品已不再受追捧，對很多年輕人來説，寧可買一隻 Apple Watch 也未必願意買撈。

畢竟世界那麼大，假如將目光放遠一點，就能發現鐘錶世界有很多充滿創意、願意採用新物料新技術的品牌。偏偏市場就是喜歡懲罰有創意的鐘錶商，而總是願意追捧極端守舊的勞力士。

假如勞力士不再受錶迷熱炒，那一定是好事。更重要的是，愈少人炒賣勞力士，我就愈容易買到勞力士啊 —— 對部分香港人而言，勞力士的執着是無可取代的。大眾懂得欣賞 RICHARD MILLE 的價值嗎？認識柏德菲臘嗎？不懂，大家只懂勞力士，只認得「五支火柴頭」。勞力是無止境，情意結這回事，是很難解釋的。

後記

為甚麼我們需要次文化？

本書提到的運動品牌，都是在不同年代創立、建構出次文化，是青年生活中的重要組成部分。

FRED PERRY、THRASHER 和 STONE ISLAND，這些曾經的次文化品牌，在今日都成為主流；同時，很多我們現時覺得是次文化的東西，在外國早已是主流，推廣次文化只是不想讓我們繼續與世界脫節。你說 "meme" 很次文化嗎？透過 meme 來宣傳早已是很多國外行銷人的基本功，只是不少人仍然固步自封，連甚麼是 meme 也不理解，也沒有興趣理解。

次文化的特性是會被主流文化吸收，變成主流文化的邊緣甚至中心，這一刻的次文化很快會是下一刻的主流，所以，了解次文化其實是預先了解世界未來主流的方式。比如 Hip Hop 曾經只是美國小部分黑人的娛樂，現在卻成為了全世界無分種族和社會的主流文化，主導如今的音樂和時裝世界。

諷刺地，正當 Hip Hop 在中國內地和台灣也正急速發展及被主流吸納時，香港卻仍然有人認為 Hip Hop 很非主流，最多只是在音樂的間奏加一兩段念白般的 rap……

Rock & Roll、Punk、Hip Hop，乃至 T-shirt、牛仔褲、紋身，以上種種全都曾經是次文化，它們漸漸被普遍接受，於是走入了主流；但假如你在這個流行 Hip Hop 的時代仍然在玩 Punk，甚至玩回古典音樂的話，那又是次文化了。次文化可能是特立獨行，也可能是擇善固執；次文化本就沒有定義，一旦定義次文化，次文化就會死。

　　我們不應逢主流必反，而是應認真思考自己想要、喜歡的是甚麼。主流適合自己，就接受主流；不適合自己，就繼續尋找適合自己的東西。同時，應該時刻清楚了解世界正在發生甚麼事情。

運動次文化

修羅場

REFRACT 著

責任編輯：林嘉洋
裝幀設計：劉婉婷
封面設計：Lu、劉婉婷
插　　圖：Lu
排　　版：黎浪
印　　務：劉漢舉

出版
非凡出版
香港北角英皇道 499 號北角工業大廈 1 樓 B
電話：（852）2137 2338　傳真：（852）2713 8202
電子郵件：info@chunghwabook.com.hk
網址：http://www.chunghwabook.com.hk

發行
香港聯合書刊物流有限公司
香港新界荃灣德士古道 220-248 號
荃灣工業中心 16 樓
電話：（852）2150 2100　傳真：（852）2407 3062
電子郵件：info@suplogistics.com.hk

印刷
美雅印刷製本有限公司
香港觀塘榮業街六號海濱工業大廈四樓 A 室

版次
2020 年 12 月初版
©2020 非凡出版

規格
16 開（210mm×148mm）

ISBN：978-988-8675-72-2